水粉畫技法

鄭開初
鍾京　著
鍾海

新形象出版事業有限公司

作者簡介

鄭開初 筆名之初、雙南。

1940年出生於福建省南安市。
1964年畢業於福建藝術學院舞台美術專業系；

任中國舞台美術學會會員，福建省美術家協會、書法家協會、戲劇家協會會員，曾任省書協二屆常務理事，省劇協四屆理事，省水彩水粉畫研究會和省舞台美術學會常務理事；武夷畫院副院長。

美術、書法作品多次參加全省性及省、市展覽，部份作品在國外展出。
書法作品入選《福建書法作品集》，舞台設計及劇本創作曾多次獲省級獎。

簡歷收入《世界華人書法篆刻家大辭典》、《中國當代藝術屆名人錄》等辭書。

鍾 海 客家人

1969年生於藝術世家，從小師承於其父鍾 京先生的言傳身教下，在日後作畫奠定了基礎，2004年著作：《水墨山水畫快速法》，及2005年新春首次在基隆文化中心、國立台灣藝術教育館、台北市立社會教育館舉辦鍾海現代水墨山水畫個展，作品墨彩淋漓韻味橫生，意趣超然獲得圓滿成功。

鍾 京 客家人

畫師、優秀舞台美術家
影視廣告藝術總監
1964年畢業於福建藝術學院

曾參與大型電視系列劇《聊齋》主創工作。
於電視劇《他們來自日本》中任美工師。
參與錄製電視連續劇《宋慈》，任美術師。

美術作品《閩北紀行速寫》獲閩北重點工程文藝創作一等獎。
創作武夷民間故事連環畫《玉女情》或市一等獎。
創作表現白衣戰士水粉連環畫《院圓春暖》參加市美展和省美展引起轟動。
創作連環畫《柑桔戀》獲2001年全國廣告展優秀獎。
大型舞劇《武夷頌》舞美設計2003年榮獲福建省第二屆舞台美術展覽優秀舞美設計獎，該作品於2004年參加全國展。

2003年參加南平市書畫作品展榮獲繪畫一等獎。
先後在中國國內各報刊、雜誌發表水墨山水、水粉畫、插圖、連環畫等作品上百幅。

2004年著作：《水墨山水畫快速法》。
現任中京亞細亞廣告有限公司董事長。

序

　　水粉畫是一個兼容性很強的畫種。它以水、膠與粉質顏料相調合配製成各種顏色，這些顏色依照不同濃度可以形成半透明或不透明的色層，因而，它兼容水彩畫技法又同時可兼容油畫的技法。儘管如此，它仍然表現出頑強的個性，有自己獨特的技法。對於水粉畫技法，已有不少畫家著述作了介紹，都很有學習、借鑒和交流的價值。筆者經過多年的繪畫實踐和教學，累積了一些對水粉畫技法的認識，在友人的鼓勵和支持下，不揣淺薄，編印成冊，加入了介紹和推薦水粉畫的行列。

　　水粉畫之所以值得著重推介，還因為長期以來人們對其藝術性認識存在偏見。一些人認為水粉畫只不過是一種廣告畫，充其量也不過作為裝潢設計畫稿而已。然而，隨著時代的發展，水粉畫的獨特藝術價值已逐漸為人們所認同，具有很高藝術性的作品不斷湧現，水粉畫藝術家絕不是二流、三流的藝術家。水粉畫也已不再是在水彩畫展中擺在邊邊角角陪襯的角色。然而，與其它畫種相比，水粉畫技法的研究提高和推介還有很大的空間。

　　筆者在對水粉畫技法探討中，也同時在思考一些問題。水粉畫屬於西畫的範疇，這是大家認同的，因而色彩在水粉畫中的位置無異非常之重要的。在現代繪畫非常活躍的今天，水粉畫技法的介紹到底是否仍然遵循傳統的＂形－色－形＂原則（即從造型出發，通過色彩，達到造型的目的），形與色是相統一還是相矛盾的筆者在眼花撩亂的各種現代繪畫流派

中，依然發現，那些造型謹嚴，色彩生動的作品畢竟更具有奪目的光彩，更發人深思和扣人心弦。

筆者斷言，與其它藝術一樣，繪畫藝術同樣也是以技術為基礎的，技術含量不高。很難取得高度的藝術性。換言之，具有高度藝術性的作品，一定有其高度的技巧性，一定具有高深的造型和美感的創造力。因而，技巧的不斷錘煉在追求藝術的道路上是永遠不應該被忽視的。筆者認為，不應該引導學生輕視造型，不應該放任對形與色有機統一這個艱難課題的探索和深研，不應該引發急功近利的浮燥情緒。

水粉畫與其它藝術一樣同樣應該堅持多元性和寬容性。任何技法都是互相補充的。對於具有高度創造性的藝術來說，任何關於技法的論述都可能片面的。筆者正是基於以上這些認識，為本書設置架構。

本書是在友人的大力協助下得以付梓的。如國內著名水粉畫家鄭起妙先生、王少昌先生、鄭開輝先生、熊長羚先生、童均先生、新形象出版公司陳偉賢先生對出版此書多有鼓勵並且樂意為本書提供範圖。筆者對所有給予支持幫助的友人表示衷心的感謝。

作 者於2005年春

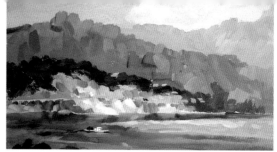

目 錄

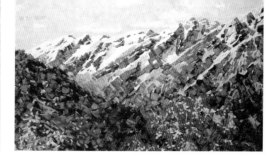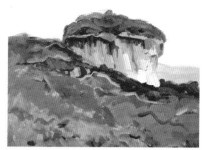

第一章 概述

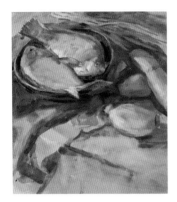

水粉畫，從廣義說，是水彩畫的一種，因為它和水彩畫一樣，均以水為媒質調合顏料（區別於油畫之使用油），而且其主要審美特徵也與水彩畫相似─都具備"西洋畫"品格（區別於其他畫，如中國畫）。但是，由於使用的材料，主要是顏料，與水彩畫不相同，因而，它的繪畫技法與水彩畫是有區別的。因為它的顏料絕大部分為不透明色，繪畫過程中，顏色相互覆蓋（就這一點說，它與油畫有些相似），所以其終端成品與水彩畫效果不同，更具有厚重和斑駁的感覺。

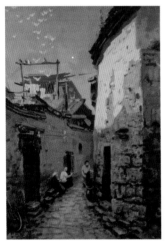

水粉畫並非像一些人認為的只是一種廣告畫。在電腦噴彩問世之前，製作廣告畫多數使用水粉畫顏料（或稱為廣告顏料、宣傳色等）。所以，這一畫種被稱之為廣告畫不足為奇，建築設計、舞臺美術設計、裝潢設計大多也使用水粉畫顏料。然而，我們此書稱之為水粉畫的，是指一種有獨立美學價值的繪畫創作（風景、靜物、人物畫），是與水彩畫，油畫、版畫等繪畫並行的，相對來說，它不具備工程設計的特徵。當然，水粉畫技巧可以用於工程美術中作為基礎訓練。

由於工具的特點，水粉畫風格多樣，畫家個性鮮明，趣味性濃。就其表現風格而言，與其它繪畫一樣，它也大體分為寫實（再現性）與寫意（表現性），兩種主要類型。當然，介於這兩者之間的風格也同樣盛行。而且，寫實與寫意也只是相對而言，因為，並非寫實就沒有"意"，也並非寫意就完全不"實"。儘管寫實風格與寫意風格有各自的創作原則，但作為"西洋畫"，色彩在水粉畫中的地位十分重要，不可忽視。

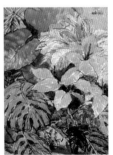

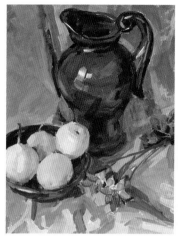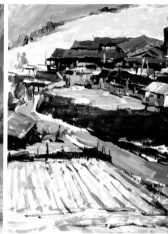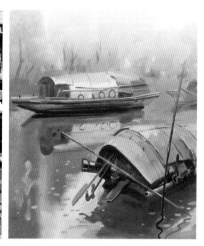

　　學習水粉畫的途徑，主要經過實物寫生，創作則是在大量生活積累的基礎上進行的。繪畫是視覺藝術，同時也是一種造型藝術。學習任何一種繪畫，均需要首先並始終堅持造型訓練。素描訓練是造型訓練首先和必不可少的手段。

　　素描所要解決的問題，也是水粉畫（尤其是寫實風格）要解決的問題。如：形、體積比例、透視、明暗比例、構圖等。

　　素描訓練由素描課程來完成。嚴格的素描訓練不應成為色彩畫的羈絆和限制。相反，應使學生因嚴格的素描訓練後，在使用色彩造型時，更能集中力量解決色彩問題而不致顧此失彼。用筆在水粉畫中也是十分重要的方面，筆觸不僅表達形體，同時也表達作者的感情、氣概、品質，在解決色彩問題和素描問題的同時，對用筆功夫的不斷錘煉是每位作者始終應該堅持的，素描關係和色彩關係謹嚴的水粉畫，其用筆也應該是生動的。

第二章 工具

筆：

　　有扁頭筆、圓頭筆、中鋒筆，刮刀也作為筆來使用（與油畫不同，不用來刮調色板）。握筆的方法大體有三種，可以根據不同需要靈活掌握：

1 . 筆桿與手臂成直線；見圖1

2 . 筆桿與手臂垂直；見圖2

3 . 毛筆握法；見圖3

圖1

圖2

圖3

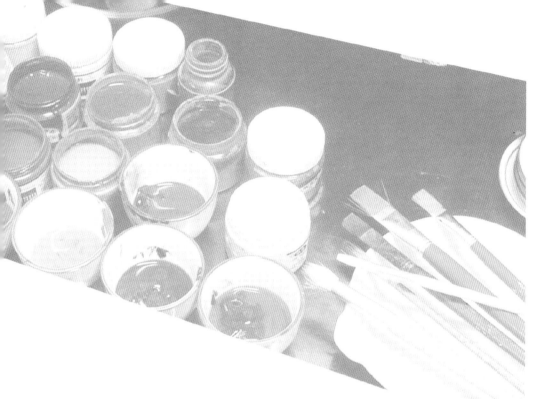

顏料：

　　用水調合、而且可以繼續與水溶混的顏料。各種色彩含粉量不盡相同，一般來說，淺色類含粉量多於深色類。白粉用量較大，但仍須"惜白如金"。水彩畫顏料、中國畫顏料也可以配合使用。

右圖在牆上、石塊上作畫。

　　水粉畫是底質最寬的一個畫種，可以在多種不同材料的底質上作畫。專用圖畫紙、卡紙、宣紙、木板、布及粉牆面等均可用作繪製水粉畫的底質。

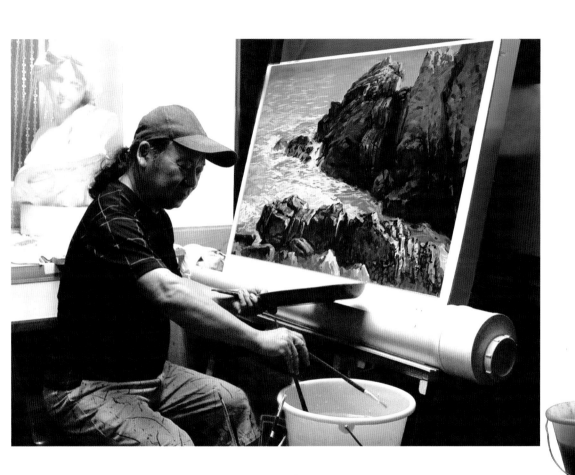

　　水粉畫作畫過程中需不斷洗筆，可盛水的器具都可用作筆洗；筆洗需備兩個，把洗筆水和調色水分開使用，以保持色彩的純度。

室內外寫生是學習水粉畫技法的主要過程。只有花多次寫生的基礎上，才能積累對物像和色彩的深刻認識，創作出的圖畫才能生機勃勃，總現自然的真趣。

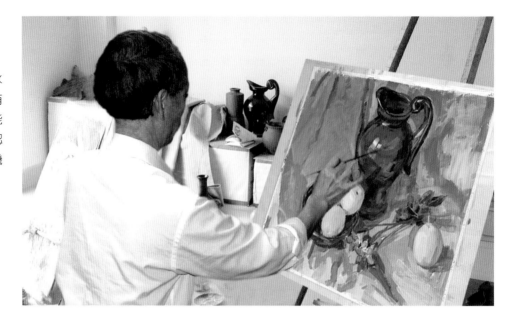

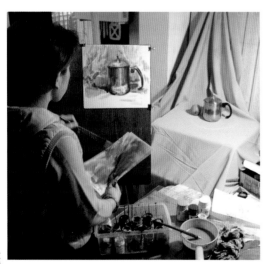

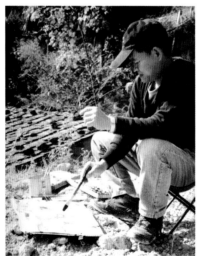

第三章 自然色彩規律

鑒於色彩在水粉畫中地位的重要性，學習水粉畫首先須對自然色彩規律有所認識。

（一）光

色彩是光的屬性，有光就有色彩，沒有光就沒有色彩，色彩是由於光引起的，因此，認織色彩時就必須首先認織光。

主光源：除非處於絕對的黑暗中，否則，任何物體的存在都有主光源照射。日光是主要的主光源。燈光也時常成為主光源。

燈光下

日光下

次光源：

　　與主光源同時存在的其它光源為次光源（包括物體因主光源及重要次光源照射後產生的反光。）

主光源及環境光：

　　多種光源互相影響之後，必然使物體處於一種特殊的環境光中，環境光是造成環境色的原因。

室內光為次光源

（二）日光的色彩成份

　　根據光譜分析，日光主要呈現七種色彩，依次為：紅、橙、黃、綠、青、藍、紫。然而，自然界總是以最單純的形式來表現自己，因此，據科學分析，日光實際上只有三個原色，即紅、藍，綠。紅與藍相加為紫，紅與綠相加為黃，綠與藍相加為青，而橙為偏紅的黃（即紅的量加大）。紅、綠、藍相加則趨向白光。

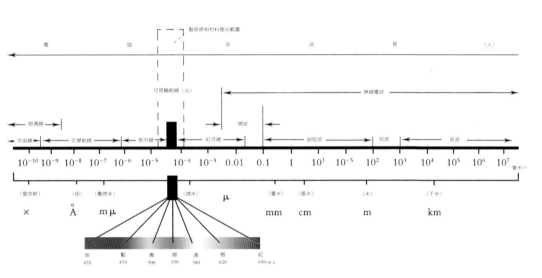

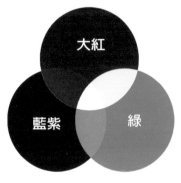

色彩加色法

可見光譜波長在電磁波範圍中的位置圖

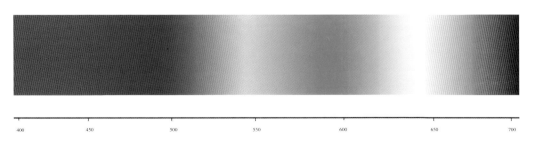

我們所看的電視電影是色光加色法

印刷品在印刷時使用的是色料減色法。觀看印刷品時色光反射入我們的眼睛，從這個方面說又屬於加色法。

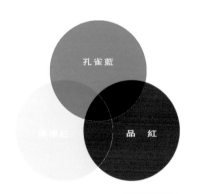

色彩減色法

（三）顏料與色彩

儘管顏料的色彩很多，但歸根結底也是由三原色不同分量組成的。

顏料的三原色與日光不同，三原色為：紅、黃、藍。紅與黃相加為橙、紅與藍相加為紫，黃與藍相加為綠，青則是偏綠的藍。

中黃	大紅	品紅	普藍	翠綠	草綠	土紅	黑
淡黃	朱紅	紫紅	群青	湖藍	中綠	土黃	深褐
檸檬黃	橘紅		青蓮	鈷藍	橄欖綠	粉綠	熟褐
白	橘黃	曙紅	紫羅蘭	鈦青藍	深綠	淡綠	赭石

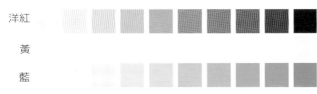

不同等量的品紅、黃、藍的色相

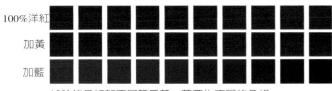

100%的品紅加不同等量黃、藍產生不同的色相

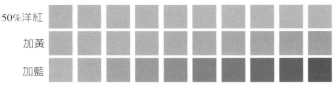

50%的品紅加不同等量黃、藍產生不同的色相

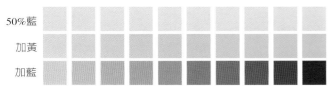

同等量的藍加不同等量黃、品紅產生不同的色相

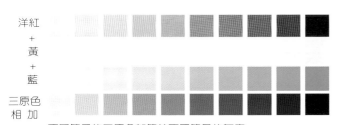

不同等量的三原色加等於不同等量的灰度

（四）色相

　　色相是色彩的相貌的簡稱。在自然界中，任何一種物體都有自己獨特的色相，即使如樹葉，也難找到兩片完全相同的色相，只能是大體相似，這種物體獨特的色相稱之為物體的固有色。

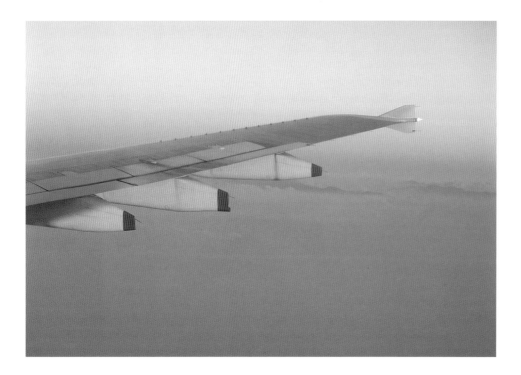

在不同時間出現的不同環境光，高空機翼
在日落前後的幾分鐘之內，光色的變化。

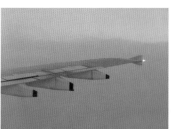

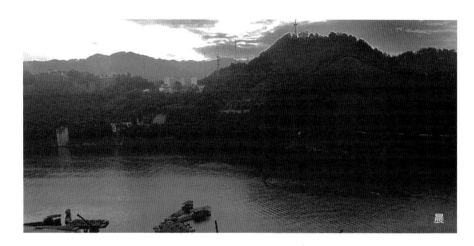

晨

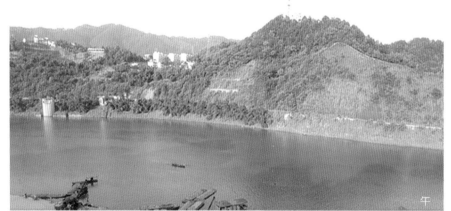

午

夜

同一景觀在不同時間出現的不同環境色

（五）色彩明度

　　色彩的明度有兩種含義，一是同一色相在不同光量中呈現不同的明度，光量愈大則明度也愈大，例如一個物體靠近窗光則明，遠離窗光（在沒有其它強光源的情況下，則暗）。明度的另一個含義是不同色相呈現不同的明度。例如，在通常的情況下，黃色的明度比藍色大。

　　前面說過，相同的色相可以呈現不同的明度，而不同的色相也可能處於同一明度中，遠離窗口的黃色未必比接近窗口的藍色明度大。

不同顏色可能處於同一明度中

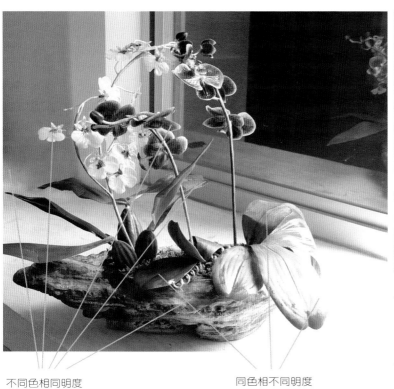

不同色相同明度　　　　　　　　同色相不同明度

色相不同 明度相近				
色相不同 明度不同				
同 色 相 不同明度				

三原色同明度比較

10	9	8	7	6	5	4	3	2	1
紅									
黃									
藍									

10	9	8	7	6	5	4	3	2	1
紅									
黃									
藍									

（六）色彩互補

　　由於人類視網膜要求原色平衡的特殊感覺，色彩呈互補關係。當我們較長時間地注視一種色彩時，移動視點離開這一色彩，則新的注視點立即產生原來色彩的互補色彩。當一種色光照射到一物體時，受光部呈現色光的色彩，不受光的部分則呈現色光的補色。

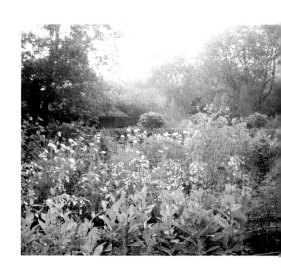

色彩的互補

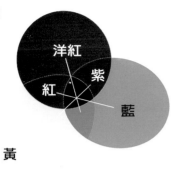

黃

右圖為黑白正片效果

左圖為黑白負片效果

右圖彩色正片效果

左圖彩色負片效果

當一種色光照射到一物體時，受光部呈現色光的色彩，不受光的部份則呈現色光的補色。

例如在負片上為紅色，則正片上為綠；負片上為藍色，正片上則為橘黃色。

右圖負片效果

左圖正片效果

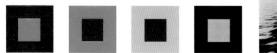

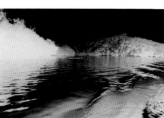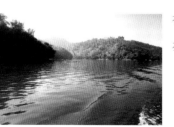

右圖負片效果

左圖正片效果

（七）色彩強度

色彩濃度變化

　　一種色彩（或一個固有色）總是在一種最恰當的光源與光量中呈現出最鮮明的本色。例如一個綠色的杯子，太近窗口則綠色被強光沖淡，太遠離窗口則綠色因光量不足變成暗綠色。只有在一個最恰當的距離才能呈現最鮮明的綠色，這時，我們稱此時的綠色強度最大，其餘則強度被削弱。

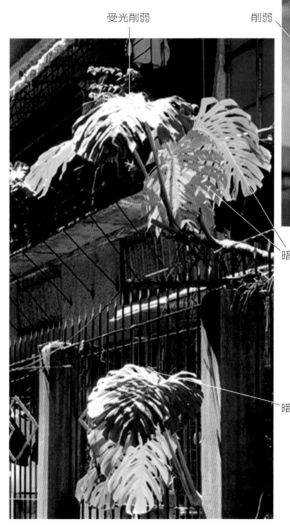

強度最大

削弱

受光削弱

削弱

暗部削弱

暗部削弱

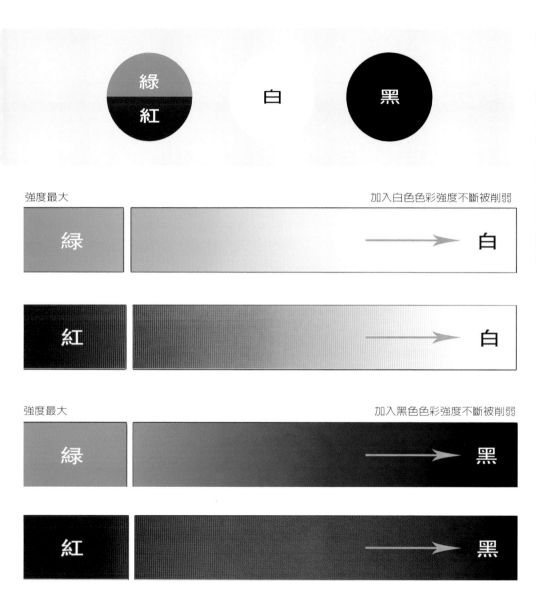

顏料削弱強度

　　同樣原理，一種顏料，不斷加入白色或不斷加入黑色，其色彩強度均相應被削弱。一種顏色當它處於純淨狀態下總是比之處於不純淨狀態下強度更大，例如綠色被滲入其它顏色之後，其強度總不如原來。因此，色彩的強度有人也稱之為純度。但純度的提法不足以概括色彩強度的含義。

綠　紅

白　黑

強度最大　　　　　　　　　　加入白色色彩強度不斷被削弱

綠　　　　　　　　　　　　　　　　　白

紅　　　　　　　　　　　　　　　　　白

強度最大　　　　　　　　　　加入黑色色彩強度不斷被削弱

綠　　　　　　　　　　　　　　　　　黑

紅　　　　　　　　　　　　　　　　　黑

（八）色彩冷暖

　　對色彩的冷與暖感覺是我們
的一種主觀感覺（因為色彩不具備
改變溫度的功能），是人們的聯想
造成的。橙色便我們聯想到火光，
因而確生暖的感覺，其它顏色則因
含以上色彩的量越少越不能產生暖
感覺，相對來說，就產生冷的感
覺。冷與暖感覺是相對的，有人認
為，藍色使我們聯想海洋、天空，
因而產生冷的感覺。其實，色彩冷
暖感覺只有一個參照物—火光（橙
色）。否則，就無法解釋更能聯想
冰雪的白色為何反而不歸納入最冷
色。

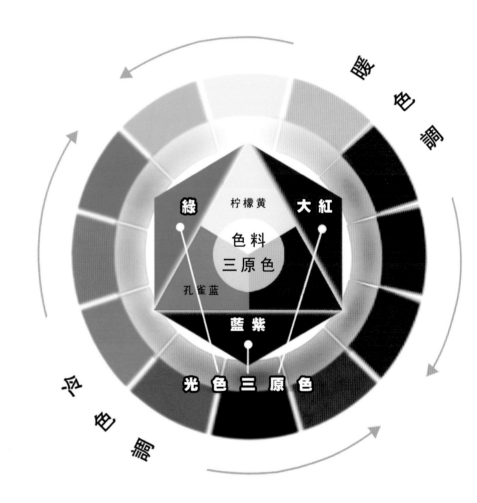

運用色彩冷暖的感覺使我們在實物寫生中，對極難判斷的微妙色彩差異，因有了冷暖參照得以正確表達，也使我們在創作中得以製造不同的氛圍。

左圖窗前室內暖色光下

右圖夜間日光燈下

左圖窗前日光和燈光照射下的琴女石膏像

右圖窗前自然光色下

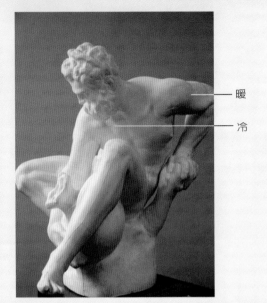

日光和燈光照射下的酒神石膏像

暖

冷

日光和燈光的冷暖變化

頂光酒神石膏像

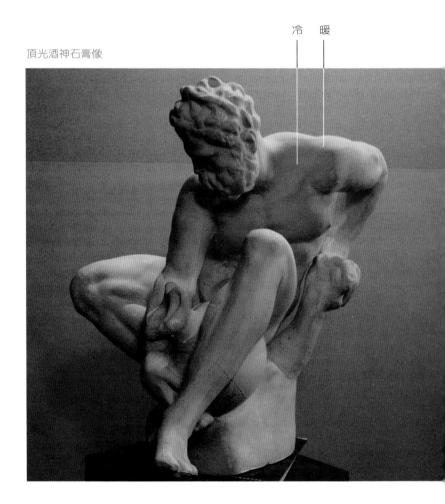

冷　暖

正面光酒神石膏像

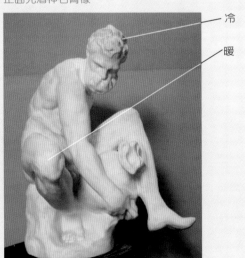

冷

暖

受光和反光的冷暖變化

天光（冷光）

反光（暖光）

表達冷暖氣氛的名畫

　　冷暖色調在創作中對氣氛的渲染起到重要的作用

冷調子

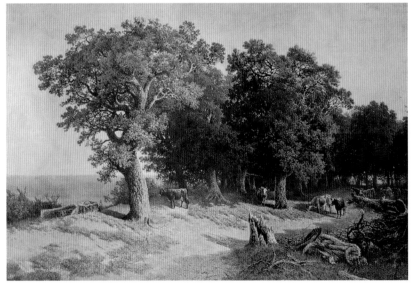

暖調子

色彩強度被空氣削弱

物體色彩逐漸趨向空氣顏色

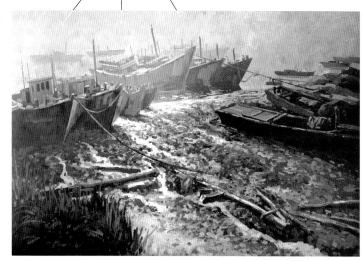

（九）色彩透視

在空間中，透視規律不僅影響物體的形狀和大小變化，而且影響到色彩的變化。

一種物體的色彩，因觀察者視點的遠近引起了強度的改變。視點愈近則強度愈大，視點愈遠，則強度愈小，這是因為空氣的色彩如一張無形的紗幕，把物體的色彩強度削弱了。空間中，色彩變化的規律是：物體色彩逐漸趨向空氣色彩。

景物明度逐漸趨向空氣明度

色彩強度被空氣削弱

景物色彩的明度也因透視發生變化，其規律是：景物明度逐漸趨向空氣明度。

（十）色彩觀察

　　　對色彩的理性認識，在實物寫生中，僅是一種指導作用，它不能代替作者對實物色彩的感性認識。因此，寫生中，作者對色彩的直覺是最主要的依據。套用色彩原理來進行實物寫生，往往使色彩僵化。引用一句名言：實踐、認識、再實踐、再認識。認識是為了更正確的感覺，感覺則是認織的前提。第一印象是非常重要的，因為第一印象對物體的色彩感覺總是最正確、最新穎的。"久居魚市不知其味"，對象看久了，反而使感覺麻木，因此，記住第一印象，並在寫生過程中不斷加以回憶，借以糾正對色彩感覺的麻木。如素描中運用明暗對比的方法一樣，對色彩的觀察也是採取對比的方法，只有反覆的互相對比（包括整體、局部），才能在寫生中正確表達對象的豐富色彩。

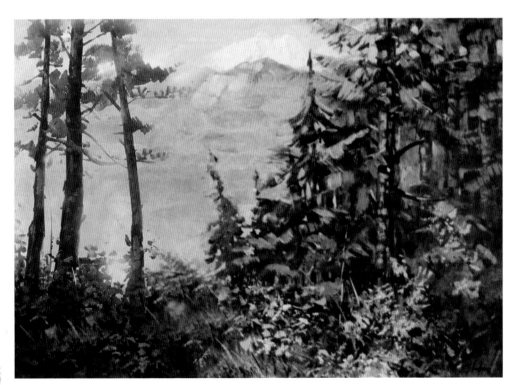

夕陽西下

（十一）色彩與形

在水粉畫中，除了依據自然色彩規律作寫實性創作以外，還有另一類作品，它們並不一定依據或者不完全依據自然界的色彩規律，它們主要是依據色彩經驗，在他們的長期實踐中，色彩美是經過主觀安排和經過反覆比較來達到。因而，這類作品的色彩效果不同於寫實作品，更具有表達作者主觀意圖的寫意性。

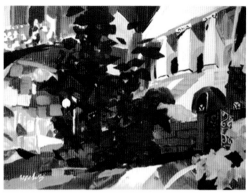

五　月
（水粉畫）
鄭起妙作

在寫實性作品中，色彩與形的關係是：形—色—形。即從形出發，經過色彩的觀察和表現，達到造型的目的。色彩是造型的手段。但是寫意性作品中，色彩與形的關係是：色—形—色。即從色彩出發，經過形作為色彩的載體，達到對色彩表現的目的。在這裡，色彩往往成為繪畫的主角，形反而處於從屬地位，意象造型代替了寫實造型。

不管哪種風格，不管是重形還是重色，作為一幅作品，哪怕是最抽象的作品，形與色總是一體的，不可分離的，只不過是形的含義不同罷了。

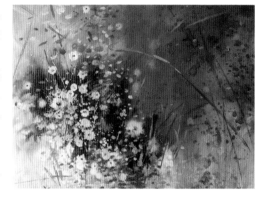

山　花
（水粉畫）
鍾　京作

（十二）色彩經驗

色彩經驗是指綜合色彩原理和對色彩美感主觀感受以後，經過長期實踐所獲得的色彩美的經驗。色彩經驗也是水粉畫技法之一，是作者對畫面進行藝術處裡的主要依據，是提高作品藝術性的重要手段。

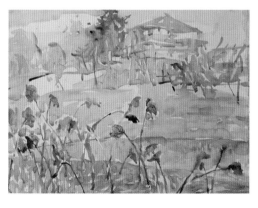

秋　韵
（水粉畫）
王紹昌作

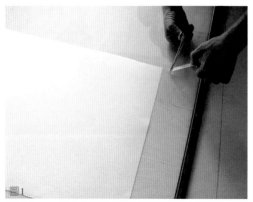

圖1

圖2

本章所謂技法著重圖解在幾種不同材質上作畫的步驟，兼對水粉畫乾濕不同畫法也作了介紹。

（一）圖畫紙

這是最為普遍使用的材質。圖畫紙（包括水粉畫紙和水彩畫紙等）表面有一定的粗糙感，質地堅硬，濕水後，變形不大，著色後，色層不能全部洗去。

1.將圖畫紙濕透水，用乾淨的濕布，揩去表面水漬，待半乾後，四面用膠帶貼於平整的畫板上（如上圖）太濕則容易繃破紙張，太乾則不能完全拉平紙表面，而且繪畫時因濕水容易產生再次變形，故須在半乾時膠貼最宜。（質地不厚的畫紙也可不必濕水，直接粘貼於畫板上。）

2.待畫紙基本乾時開始起打輪廓，打輪廓應注意大體，不宜過分描繪細節，以免影響上色時放鬆筆調，特別要注意把一些關鍵位置交代清楚。（如右圖，寫實性寫生要求輪廓應基本準確，因為，每一部分的色彩紙能在特定的位置上比較，走形就使色彩的比較失去依據。

圖3

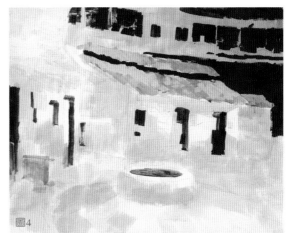
圖4

3.初上色，注意比較幾塊大的色域，初步地表達形體的色彩關係。須從整體出發，不宜從局部刻劃入手。

4.最亮的部分（如高光）也可以留出白紙，以後使用透明畫法（使用水彩畫顏料），這樣往往比加白粉覆蓋來得明快。

5.調整色彩關係。根據觀察到的色彩不斷對畫面的色彩進行調整，調整時也可不採取全部覆蓋，而採取補色法，如這部分感覺缺黃，直接補黃，調整色彩須反覆進行，直到準確。

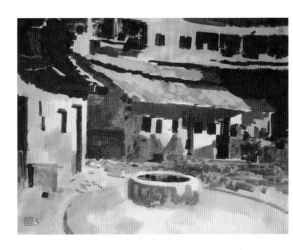
圖5

6.進一步刻畫細部，使作品更進一步接近對象，須注意，刻畫時細部的色彩應服從整體色彩關係。

7.三極控制畫面，在素描中，只有最亮和最暗的兩極控制畫面（在這兩極之間找出其中明度差），而在水粉畫中，則是三極控制畫面，即，除了最明和最暗的兩極以外，還有色彩強度最大的一極控制畫面。畫面哪處是屬於明度最大的，哪處是明度最小的，哪處是色彩強度最大的，這就是所謂三極。

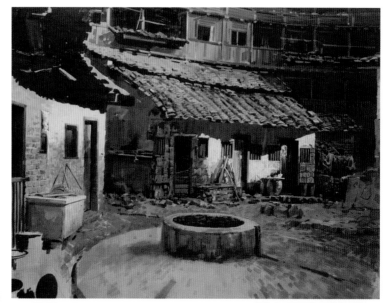

圖6

圖7

8‧注意乾濕變化。水粉畫顏色在濕和乾時會產生很大的變化；乾後總明度有所提高（會比濕時淺些）；同時色彩強度也有所削弱，不如濕時鮮艷，略顯粉氣。加粉愈多的顏料，乾濕變化愈明顯，而深色類顏料則乾濕變化小一些；著色時水分多則乾濕變化明顯，含水份少乾濕變化小一些。

9‧上色也可以不直接使用觀察到的色彩著色，而是先作底色安排。可以根據對象的色調，作相反補色安排。然後再使用觀察到的色彩準確上色。由於筆觸的原因，色彩在下面透出未被覆蓋的補色，使作品色彩顯得生動，底色也可以在作畫過程中反覆安排，而非只有一次安排。

10‧整個繪畫過程，色彩的準確性應在畫面上比較，而非在調色板上比較，故調色不可過於呆板。

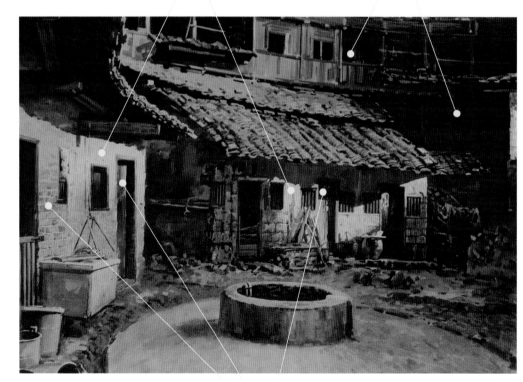

最亮　　　　　　　最暗

最鮮

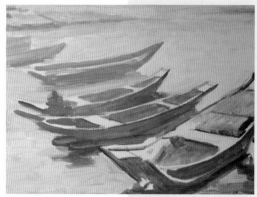

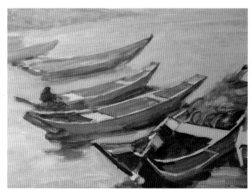

（二）白板紙（卡紙）

板紙也稱卡紙，原是作為包裝盒用的，部分畫家喜歡使用這種紙作畫，使之產生獨特的效果和新的風格。

板紙平滑而且堅硬，但不耐水，水多則易變形，而且難以復原。板紙因紙面平滑，留色比圖畫紙少，易洗出或擦出白底。

1.不必濕水裱於畫板上，可以直接安置於畫板上（如夾住或圖釘釘住）。

2.打輪廓的方法大體與圖畫紙相同。

3.上色，先分析一下對象的色彩構成，選擇若干個顏色（有時甚至用很少的幾個顏色，而且這些顏色色相較為接近，不易因互混而搞髒顏色），上色時著重注意形體關係、色彩趣味和肌理效果。

刀刮 ———

染 ———

乾擦 ———

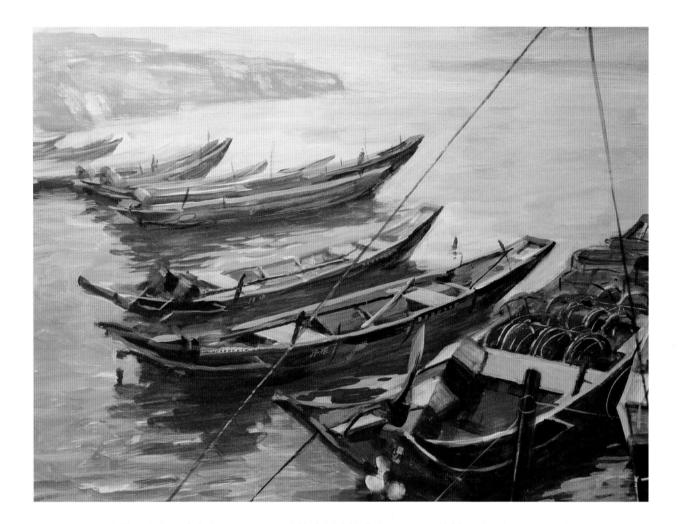

4.明部一般不直接用白粉調合顏色，而是經過洗擦底紙產生淺色調，可用筆擦，也可以用刮刀刮。

5.顏料不宜太乾也不宜太濕，以能在紙上擦動為宜。熟練時可利用不同乾濕擦出不同的效果。

6.補入色彩。為了進一步豐富色彩，表達一定的色彩關係，在經過洗擦造型以後再補入需要的色彩，補入色彩時可以使用透明畫法。

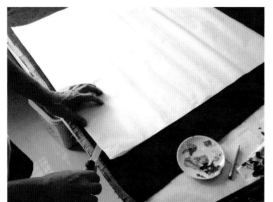

紙張（宣紙）

噴濕

打稿

（三）宣紙

　　宣紙原是出於畫中國畫的，但用來畫水粉畫可產生新的效果。宣紙紙質薄、易破，故作畫時多選擇筆毫較軟的筆，如毛筆。油畫筆容易把紙弄破，故少用。

1.把宣紙置於毛毯上。如宣紙已乾，則可以先用清水噴濕，擦去水漬，待乾使用。（也可以在不乾的狀態上色，但須先起好輪廓。）

2.乾後的宣紙用平板墊上，用鉛筆輕輕地打好輪廓。同樣，輪廓不成太細，注意關鍵的部分。

3.把宣紙置於毛毯上上色。

4.因宣紙易吸水，吸水後紙反而不皺，故著色時可多使用水作濕畫法，這也是宣紙的特色所在。

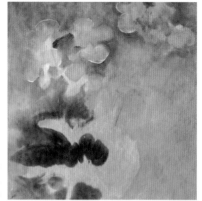
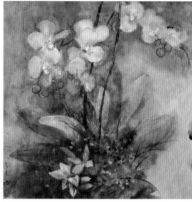

初上色

5.可以採取先淺後重，也可以先重後淺的著色方法，可以用覆蓋法，也可以用透明法。

6.因宣紙著色後不易洗去（這特點與板紙正相反），故調整色彩時，可將已乾的畫面全部再噴濕，銜接色彩不受乾濕變化的困擾，這特點，正好克服水粉畫最困難的問題。在作畫過程中，可以多次乾後噴濕反覆修改作畫。

7.對於需要明亮但已被深色佔去部分，可採取挖補法，即把該處準確地挖去，後背後貼上同樣的宣紙，再重新把這部份畫好。挖補一般不會留下令人不愉快的痕口。

8.裱托。確認已經完成的作品，經過裱托（加上一層或兩層宣紙，使它平整如圖紙。裱托的方法如中國畫。

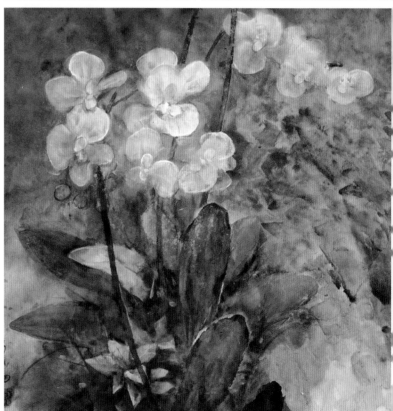

反覆噴濕修改

（四）其他材料

因為水粉畫顏料有很強的覆蓋力，水粉畫還可以在布、木板、水泥牆、泡沫等其他底質上作畫。

在這些材質上作畫，一般均採用乾畫法、厚重法。（見圖）

保麗龍上作畫（龍頭）

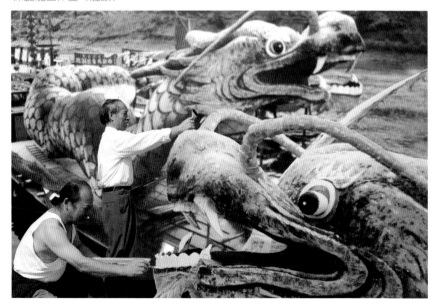

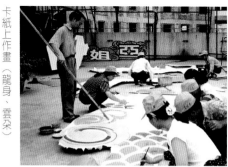
卡紙上作畫（龍身、雲朵）

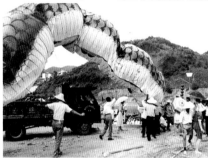
布上作畫（龍身）

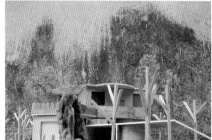
牆上作畫（背景）

三合板上作畫（大象）

（五）乾畫法

　　水粉畫的乾畫法，由於色層厚，也稱為厚畫法。顏料與水相溶後，在底質上不產生渾渲融合，大部份筆觸成塊狀且界線明顯，由於色層厚。含水份少，在作畫中乾、濕色彩變化較小。在圖畫紙、板紙上可作乾畫法。尤其在木板、粉牆上更非用乾畫法不可。

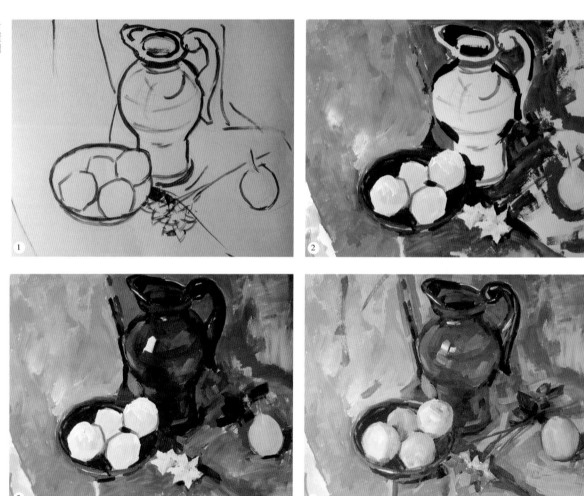

乾畫法在作畫中可不受材質和作畫時間的限制，可以反覆修改和覆蓋，便於深入刻畫。在白卡紙上使用擦法和刮法的畫，大多數也都屬於乾畫法。（如右圖）

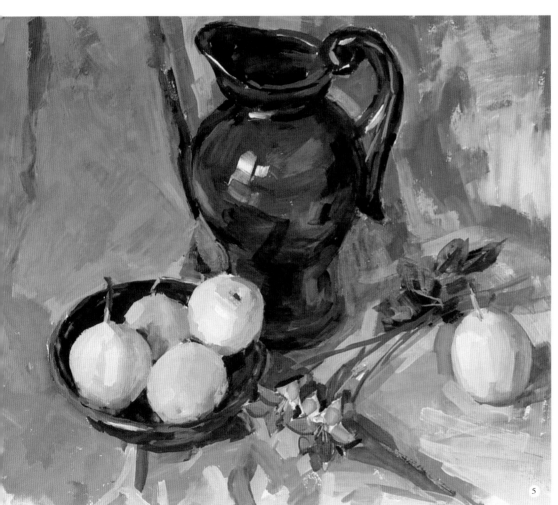

5
完成稿

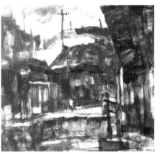

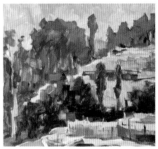

（六）濕畫法

水粉畫濕畫法，顏料與水相溶後，因用水量大或材質原因（如宣紙，產生渾渲，大部份筆觸不成塊狀，界限不明顯，色彩互相融合，由於色層較薄，可稱為薄畫法。濕畫法通常在短期內一氣呵成，因此畫面流暢、色調交融，能產生意想不到的豐富效果。

步驟圖

1

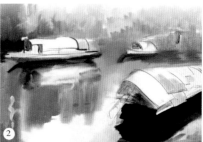

2

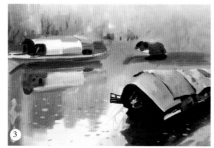

3

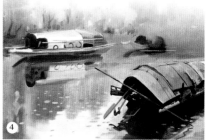

4

完成圖

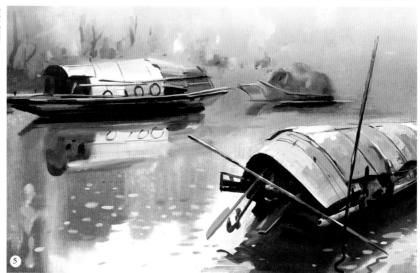

5

在布上用濕畫法作畫，表現桂林山水，能產生山色空朦。（如上圖）

濕畫法，在紙上作畫容易流動，由於畫面較大，須放置在地面或桌面作濕畫法，待較乾後，立起再作深入刻畫。

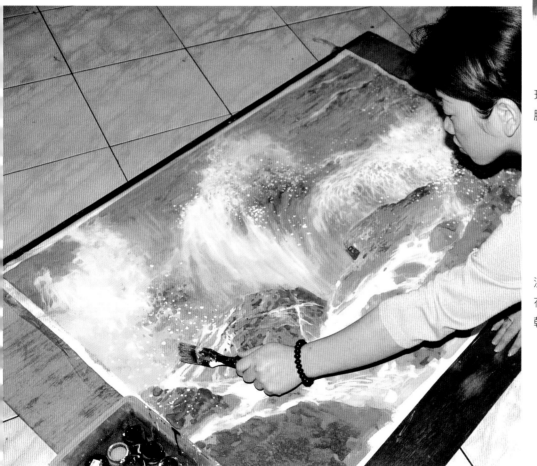

（七）乾濕畫法

　　這是一種最普通、最廣泛使用的畫法。顏料興水隨意調合，多則用濕畫，少則用乾畫；一些地方用濕畫，一些地方用乾畫；起始用濕畫，後來用乾畫，或起始用乾畫，後來用濕畫；一些地方用薄畫，一些地方用厚畫；或先薄後厚，或先厚後薄，畫法靈活。

　　以圖畫紙、板紙、宣紙為底質均可採取乾濕畫法。

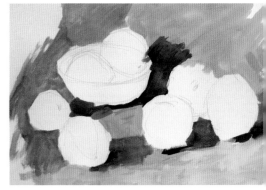

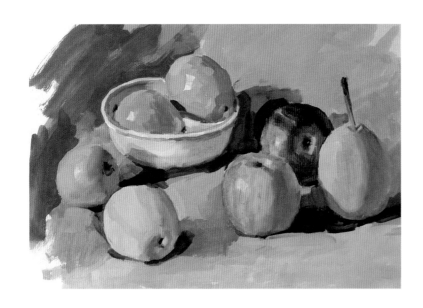

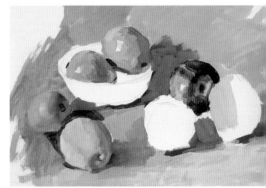

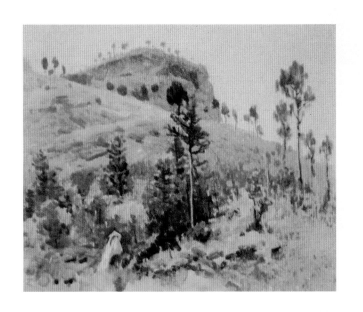

乾濕畫法

　　表現下雨天氣的景物，採用乾濕畫法，效果最好。（如左圖）

　　在布面上作畫，可先用濕畫後用乾畫。（如下圖）

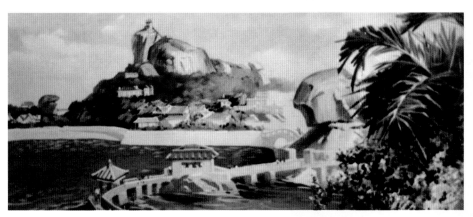

第五章　筆法

這裡所指的筆法，特指用筆和用色的技法，歸納為十訣。

勾

可在打稿時先用色勾線，然後再上色，直到畫面完成，有些地方仍保留住原來的勾線。

也可在作畫中，視情況將某些形象以勾線表現之。

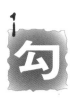

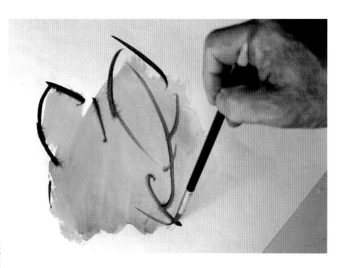

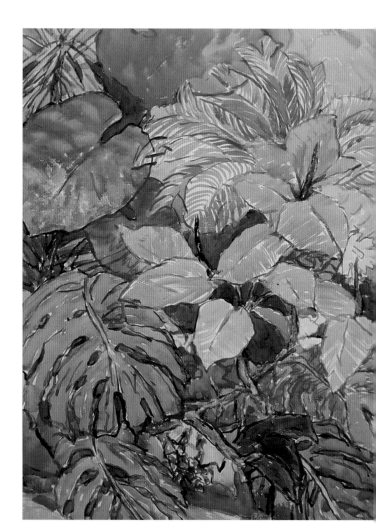

蓋

覆蓋是水粉畫最基本的用筆用色方法之一。色層互相覆蓋,這也是水粉畫顏料不透明的特性。

蓋

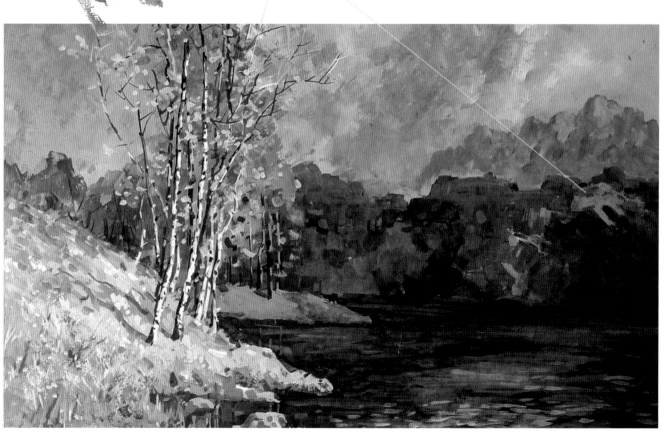

3 點

以筆點色，可全幅畫用點法，也可局部用點法。甚至色彩不用調和直接點，以點彩來實現調和效果。

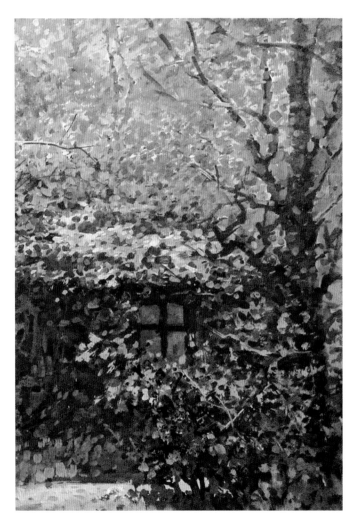

洗

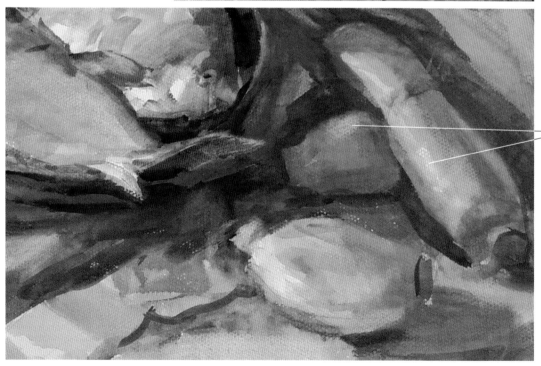

4 洗

上色以後，如欲修改，先洗去已畫上的顏料，等乾後再覆蓋顏色。洗的方法也可以作為一種特殊效果使用。例如洗出明亮的部分高光。

洗

5 擦

用筆在畫紙（畫卡紙上）擦動顏色，使畫面產生擦的筆觸效果。或可把幾種色彩通過擦動和畫面上調合（但須注意不可擦成髒色）。

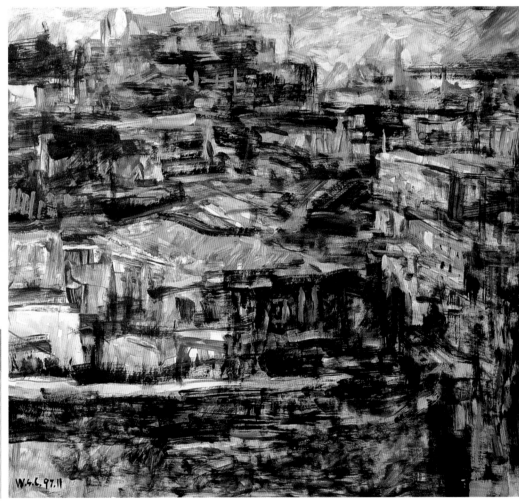

6
補

某一部分區少某一色彩，可直接用某一黃色補上，不必重新混調，（例圖缺黃補黃）這樣可使色彩更為明快和生動。

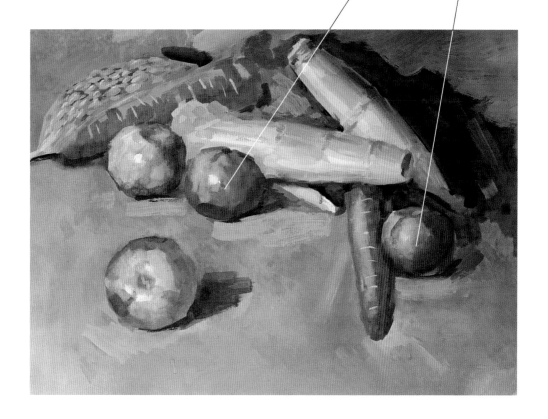

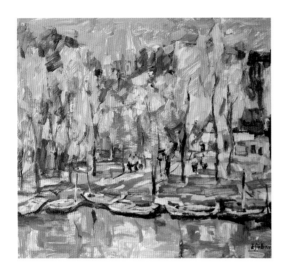

刮

　　不用畫筆而用刮刀或其它可刮的材料在畫面上刮動顏料，使筆觸產生刮的效果。再顏料濕時刮出的效果最好。可用刮的方法畫出一些明亮部位。刮又可產生特殊的肌理效果。

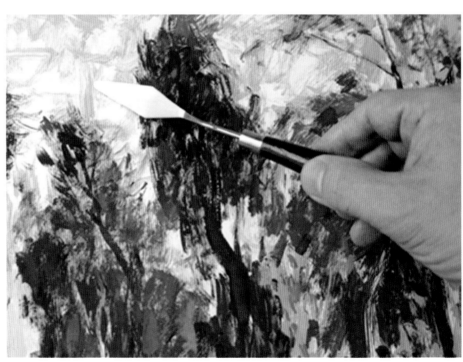

 渾

　　渾與染略相似。但渾是把先後畫上的兩個部位（或顏色），經過互相調合，使其產生不明顯界線。渾的方法可使色彩或明暗調子產生微妙轉折效果。

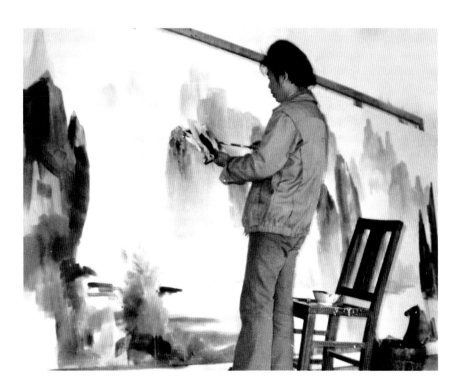

9 染

在一些部位,經過乾畫(或擦),畫出形體以後,再用透明色加以渲染。在宣紙上作畫最常用染法。

10 留

在畫面上預先留出白色的底紙（如畫瓷器的高光部位），然後再作處理。留出白底比後來再使用亮色覆蓋更來得明亮。

第六章 提示

本章對部分常見物品和靜物的描繪作簡要的提示。在實物寫生中，這些物品和景物千變萬化，須在具體場合加以細心觀察。

（一）金屬

金屬，如不鏽鋼材料製造的器皿物經常作為靜物畫的組成部分。其質感的特徵是表面光滑，高光很強，出現清晰的輝點，而且往往不止一處。接受反光、倒影很明顯。其明暗關係也因此產生強烈的反差。由於它經常呈現單色（如灰色），故其複雜的色彩來自其他物品在它上面的倒影。輝點實際上也是光源的倒影，其色彩與光源相同。倒影由於金屬表面的原因，引起變形，其狀態十分微妙和有趣。

日常生活中接觸到的金屬物品多種多樣，既有金屬共同的特點，又有具體材質的差別，需在實物寫生中加以細心觀察。

（二）陶 器

　　陶器作為日常用品已不多，但作為靜物畫組合，還是時常用到的，如陶罐。陶器的表面沒有光澤，但因它面平，因而又是柔和的。因此，陶器的明暗轉折相當標準的符合素描中的五個基本調子：即亮部、暗部、明暗交界，高光和反光，這五個調子的轉折呈現柔和的過渡，與金屬呈強烈光反差大不相同。陶器的色彩一般為單色，表面的粗糙使它不能接受外來器物的倒影，其本身的色彩呈現得相當清晰（即固有色明鮮）。

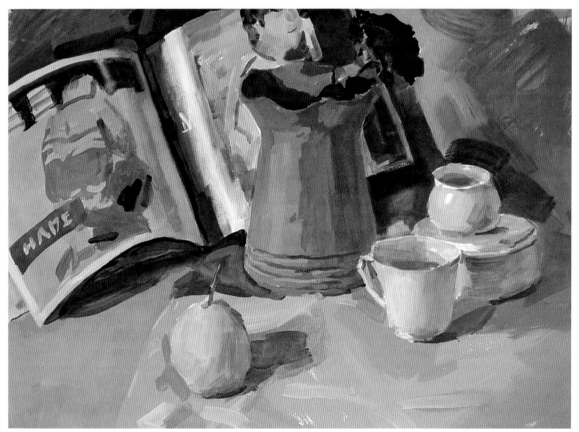

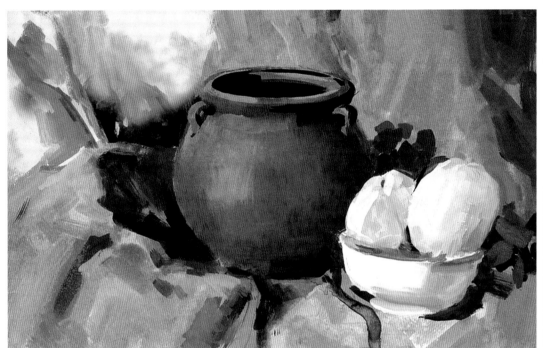

陶罐明暗轉折柔和（如圖）

（三）瓷器

瓷器的日常用品很多，如杯、碗、盤、壺之類。瓷器表面光滑，這一點與金屬類似，因而高光明顯，反光也強烈。其它物品也在其表面上形成倒影，特別是白色的瓷器尤為明顯，瓷器通常有彩色，（這一點與金屬不同）表面還常有花紋，水粉畫表現瓷器，除注意有強烈的高光和多處反光以外，其表面也應保持較潔淨的色彩純度，它的色彩也較為強烈地影響其他物品的色彩。

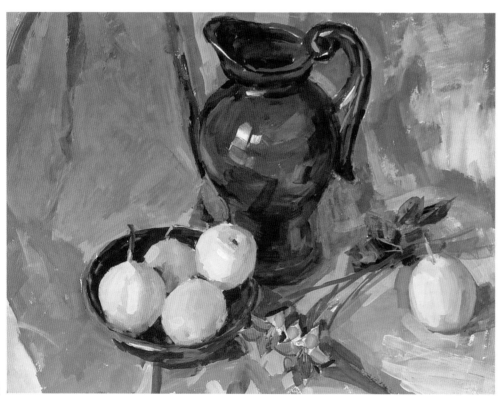

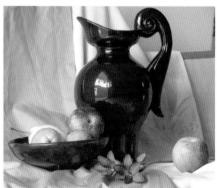

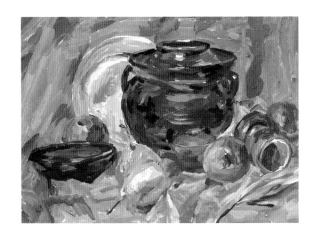

瓷器與石膏比較

（四）玻璃

　　玻璃物品的品種很多，其最大的質感特徵是透明性。純淨無色的玻璃透明性更為明顯，表面光滑，高光和反光很明顯，輝點強烈。由於它又常常有顏色，故透過玻璃的物品，清晰度略有減削，色彩滲合了玻璃本色。

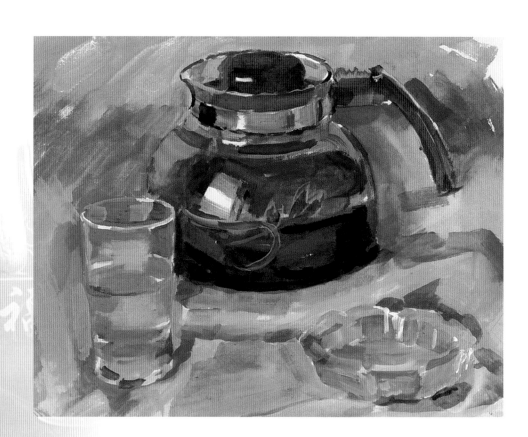

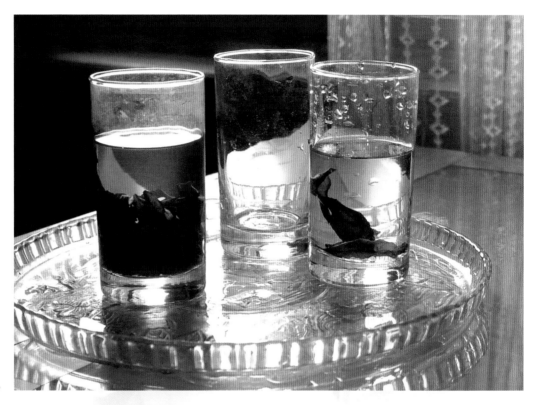

裝盛液體的玻璃杯。

　　表現好透過玻璃看到的物體，本身就表現了玻璃的質感，盛裝液體的玻璃，插上物品，如筷子，浸入液體的部分與不浸入液體的部分，不成一條直線，這是因為液體的曲光性造成的。

（五）水果

　　水果的種類繁多，水粉畫中經常往靜物畫中表現它。首先，應分清不同的水果表面不同的光澤，如香蕉與葡萄，其高光和反光不同。水果色澤一般較為鮮艷，放在靜物組合中通常呈現出較強的色彩強度，形成控制畫面的一極。水粉畫畫水果，應有一定程度的細節刻畫方能表現其質感，但也應注意其整體關係，防止把玲瓏剔透的水果畫髒。還應注意其暗部色彩不宜畫的過灰。

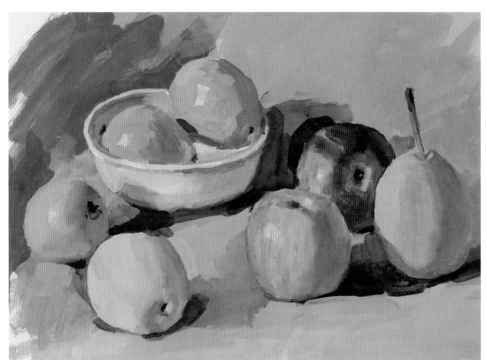

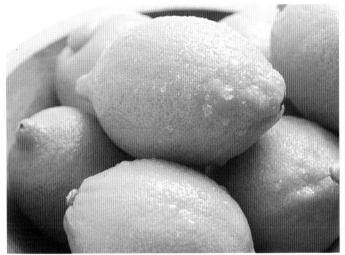

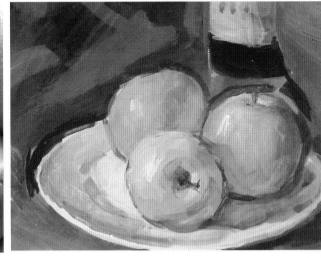

不同型態的水果

（六）蔬菜

　　蔬菜的種類也是相當多的。蔬菜因其新鮮程度的不同而呈現不同的色澤，新鮮蔬菜色澤光亮，水份感強，具有較強的色彩強度，也時常可以造成色彩強度的一極。有的蔬菜（如蕃茄、茄子）如水果，其畫法與水果相似。蔬菜的形狀多樣，要特別注意其外形特徵，外形畫像才能畫得正確。如是幾種綠色的蔬菜，應分清不同的綠色，防止色彩單一，畫出不同綠色的差別才能使畫面生動。

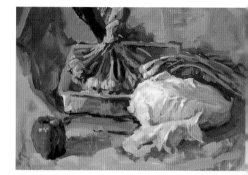

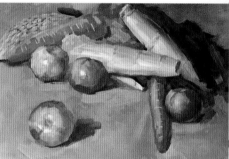

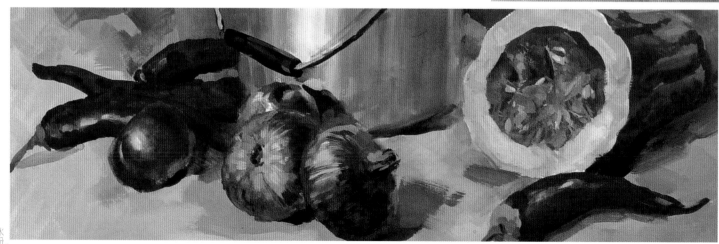

色彩強度大的蔬菜，用色飽和並提高純度。

（七）花卉

　　花卉種類繁多。花卉的特點是色彩鮮艷，色彩強度大，大有壓倒周圍色彩的感覺。水粉畫畫花卉，要防止過分單一的鮮艷。其實，花卉也只有在一定的光度下，其中的某一部分才具有最強的色彩的強度，其餘部分應該削弱，被削弱的色彩要防止畫髒，失去花卉應有的鮮純度。葉與花形成相襯關係，畫葉通常色彩強度應稍微抑制，葉同樣也要注意其色彩強度最大的部分與其它部分的差別，避免總是處於同一色彩強度。葉的受光部分往往因強光而被削弱色彩強度，變成灰白的淡色。

色彩鮮豔中有艷，葉與花相襯。

（八）樹木

在風景畫中，最常畫到樹木。樹木是大自然中最為生氣勃勃的景物，也是最賞心悅目的景物。水粉畫畫樹木，首先要注意其外形特徵，葉的形狀，緊接著就要準確地認識它的色彩。

樹處於自然環境中，自然環境有四季和晨昏的變化，在不同的環境中，樹的色彩大不相同，要防止概念化的綠色。一組樹木，就形成綠色的樂章，變化無窮，饒有趣味。樹木在空間中，畫時要根據色彩的空間透視規律（前面已講過）才能畫出它的遠近感覺。強烈陽光使樹葉的受光被削弱色彩強度，透光的部分反而形成較強的色彩溫度。

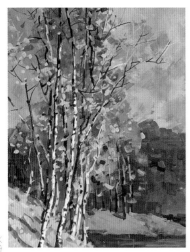 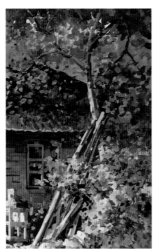 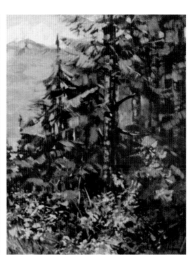

樹葉有明暗深淺之
分，更要表現強光下的樹
葉的受光面、反光面和葉
子透光色彩的飽和度。

　　不同樹葉的色彩差
別（如圖）。

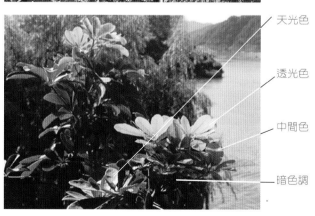

天光色

透光色

中間色

暗色調

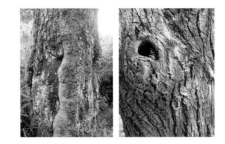

樹幹的差別：型態和樹皮

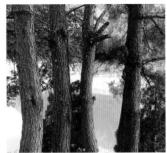

（九）水

水是大自然中最捉摸不定的景物。水的本色（固有色）也同樣捉摸不定。河水可因其生長藻類和樹木倒影呈綠色；海水呈藍色，流水呈銀白色；洪濤則因含大量的泥沙呈棕色。

靜止的水倒影清
晰、明淨如鏡；微風
中的水，則波光粼
粼，倒映也被打亂
了；日光的倒映使水
也變得金碧輝煌，流
水更多的映出閃閃的
天光。可以說，畫好
水的關鍵在於畫好倒
影。水同樣有四季和
晨昏的色彩變化。

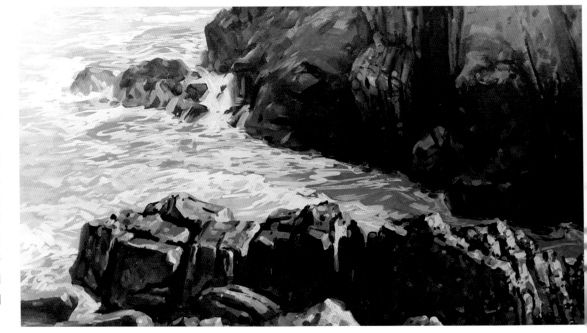

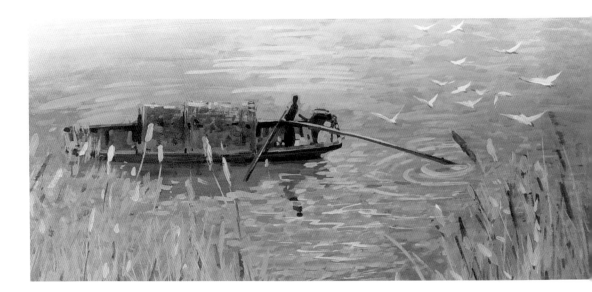

（十）雲彩

　　雲彩是大自然美妙的面紗。雲隨天氣而變化，時而藍天白雲，時而是雲黑壓頂；時而虛無飄渺，時而濃重沉鬱；雲在天中，雲也在山中，在水中，稱為霧，霧變化無窮，景物因為被它披蓋而淡化。雲通常為白色，但畫雲時應注意防止概念化的白色，應注意白雲因陰、陽產生冷暖和不同明度的色彩變化。水粉畫畫雲彩，不一定像水彩畫那樣用滲化法，即使有生硬的邊界也未嘗不能表現輕柔的雲彩。薄的雲看不出厚度，厚的雲層則體積明顯；濃雲時常黑白互相重疊。

（十一）牆面

注意對不同材質
（如磚、碎石、沙泥）的
細節方能畫好牆面。

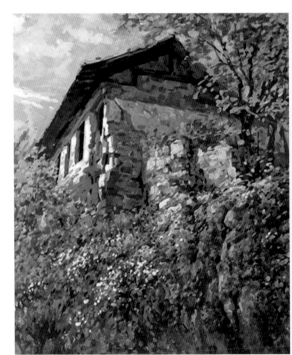

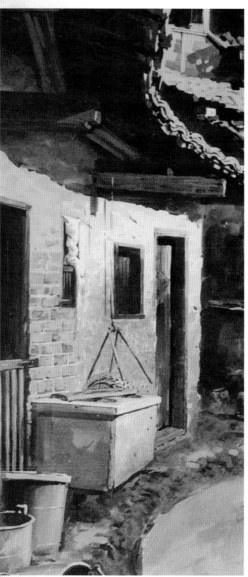

不同質感的牆面

（十二）山

　　山是大自然中變化萬千的景物，山有石山、草木山、雪山等等。不同構成的山呈現不同的固有色。不同的氣候、時辰，呈現不同的色彩氣氛。

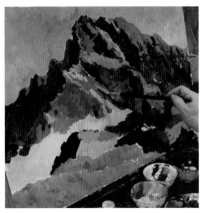

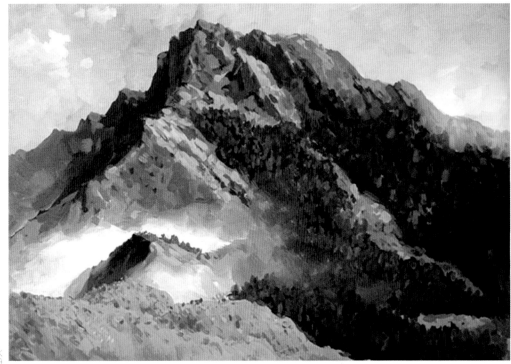

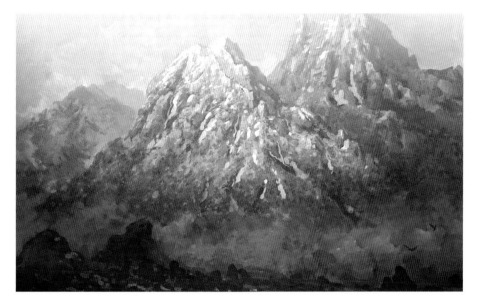

融雪時的山

雪山

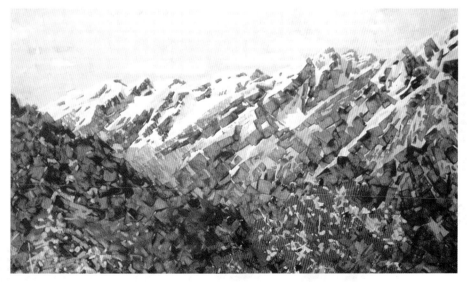

（十三）石

　　畫石須分清。不同種類的石質，如河邊、海邊的石，往往較光滑，而且由於水的沖刷，往往多洞；山上的石則比較剛削，崩裂的地方切面平整，直線比曲線多，畫石色彩忌單調，多注意同一塊石的色彩變化，和在不同光色下的色彩變化。

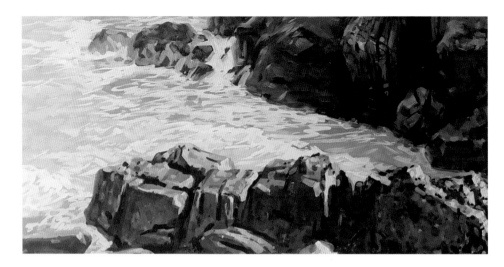

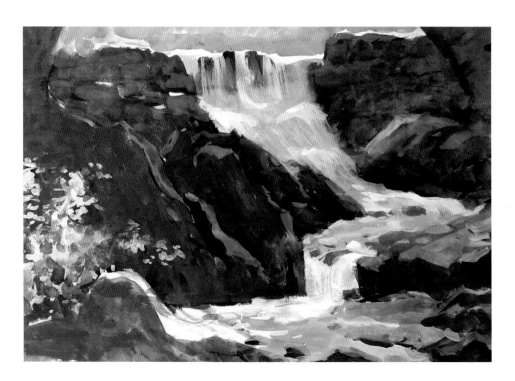

風化石

海邊礁石

（十四）屋

小屋在畫面中饒有情趣。畫時須先了解屋的建築結構特點。

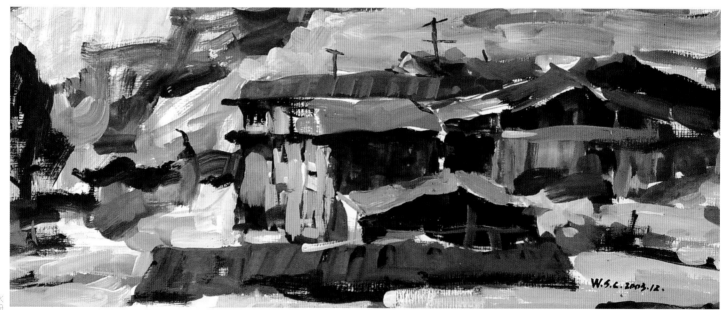

畫屋不必過於拘束，
重要的是在明暗上把屋頂和
牆區別開。

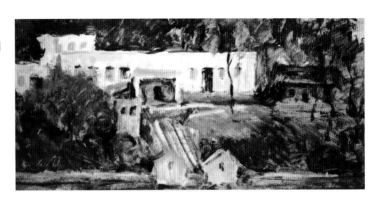

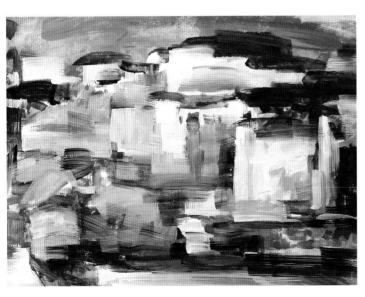

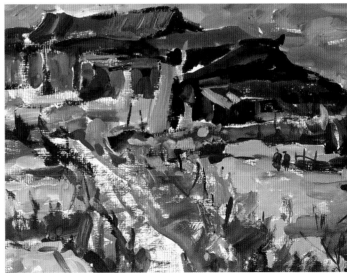

第七章　易犯毛病分析

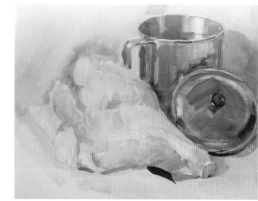

本章大體歸納的水粉畫十種毛病，主要是針對寫實性畫法，尤其是實物寫生。

一、輕

因不能掌握水粉畫乾濕變化，往往畫時感覺準確，但待到全乾以後，才發現比原來淺了許多，造成整體份量不足，顯得輕飄。

糾正方法：經過實踐，逐漸掌握乾濕變化的規律。著色時份量適當加重，尤其不宜過多地加入白粉，也不宜過多地出水稀釋顏料。

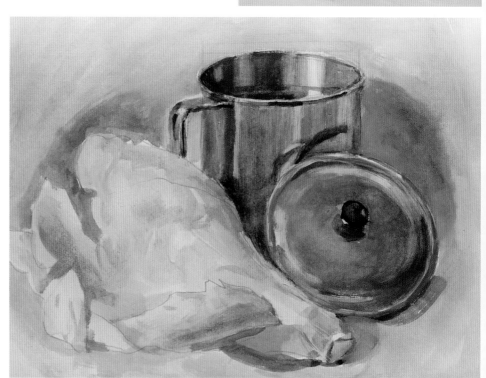

糾正後的畫面

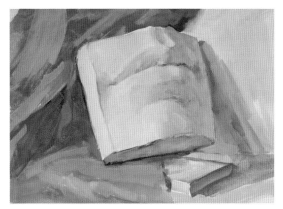

二、平

　　畫面明暗對比不夠，暗部不暗、
亮部不亮、立體感不強。

　　糾正方法：加強亮部和暗部的對
比。暗部不宜過多地用淺色調合，如需
淺調子，可利用底紙畫薄。

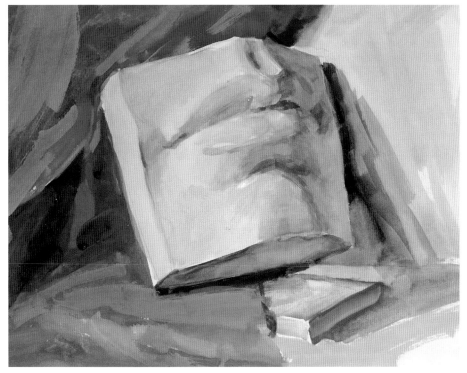

糾正後的畫面

三、髒

顏色多次互相混合，尤其是互相對比的顏色互相混合，則顏色必然會髒會膩。

糾正方法：避免顏色多次互相混合，尤其避免對比色互相混合。可用併置筆觸（即色彩不混合）。

糾正後的畫面

四、亂

色彩關係和素描關係混亂，不能正確表達形體。

糾正方法：加強素描練習，掌握對形體表達的技巧；
加強色彩觀察，掌握色彩關係。

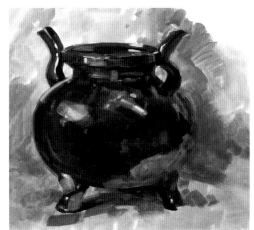

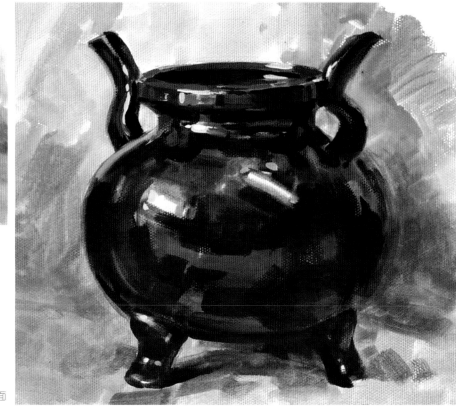

糾正後的畫面

五、板

用筆板滯，不夠放鬆、自如、活躍。往往過於侷限於形體，顯得刻板。（如圖）

糾正方法：用筆不可太受形體束縛。多從大處入手，不可拘泥於細節，才能放開用筆。

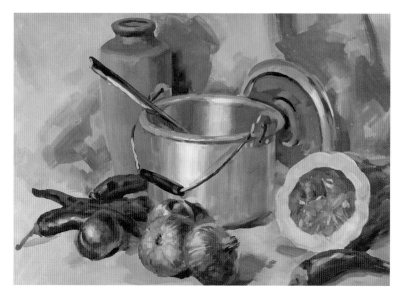

糾正後的畫面

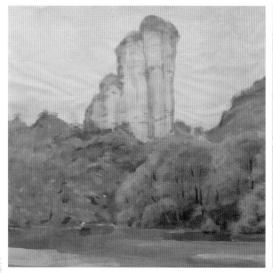

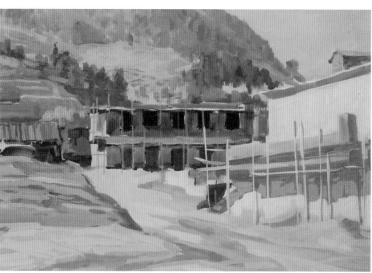

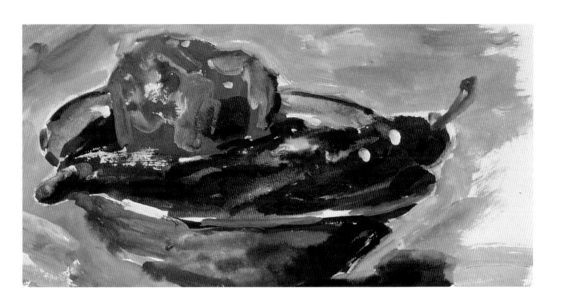

六、火

　　與灰相比，畫面顏色太跳，不適當地使用純色，顯得火氣很旺。（如圖）

　　糾正方法：注意色彩強度控制畫面，除了某些色彩強度大的地方外，其餘應削弱、讓位；正確發現和使用灰調子。

糾正後的畫面

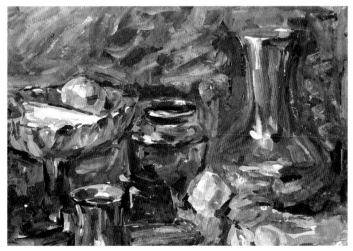

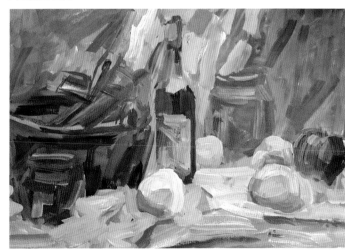

七、灰

灰的原因是畫面上一些本應有一定色彩強度的地方被削弱（或是太白，或是太黑），因而使色彩不夠響亮（如上圖）

糾正方法：加強對色彩的觀察，掌握色彩強度；避免色彩互相揉合過多，影響色彩純度。

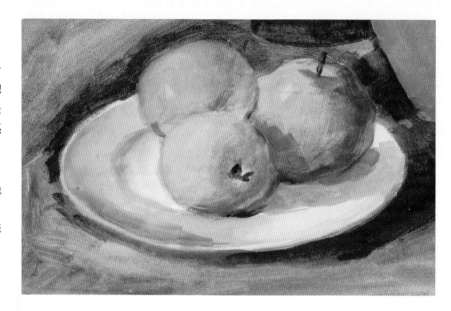

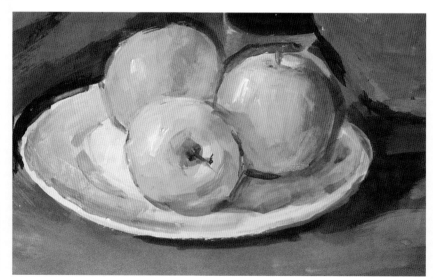

糾正後的畫面

八、貧

色彩貧乏，往往只有所謂的 ”固有色 “

糾正方法：在學習色彩理論的基礎上，寫生中注意觀察色彩變化。

糾正後的畫面

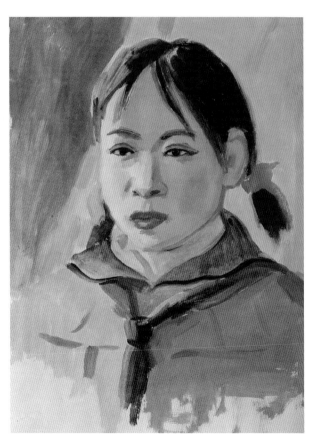
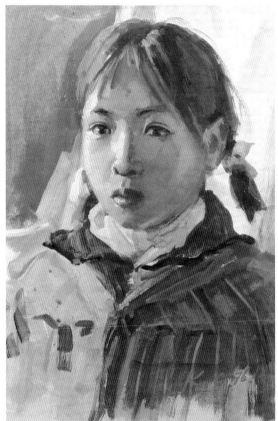

九、悶

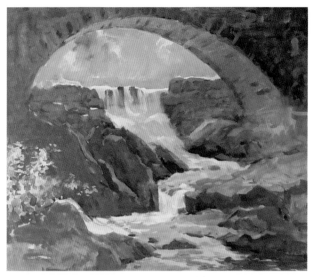

　　暗部色彩單一，色層厚，顯得不透氣。（如上圖）

　　糾正方法：注意暗部的明暗和色彩的變化。暗部不宜用太厚的顏色，尤忌厚色平塗。

糾正後的畫面

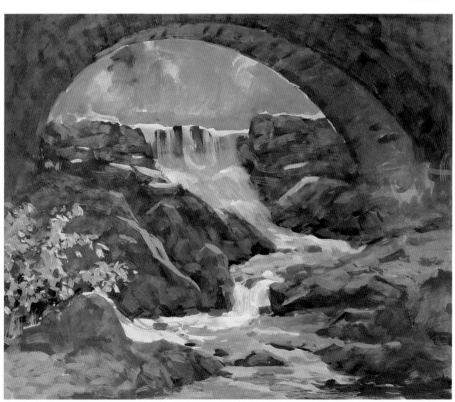

十、粉

水粉畫顏料含粉質較多，故如使用不當，容易產生粉氣。通常過多用水調合，乾後產生浮粉現象，或是過多地用白色調色。（如上圖）

糾正方法：用水用白色均需在實踐中不斷掌握適當的份量。特別是暗部更忌用白色調合。

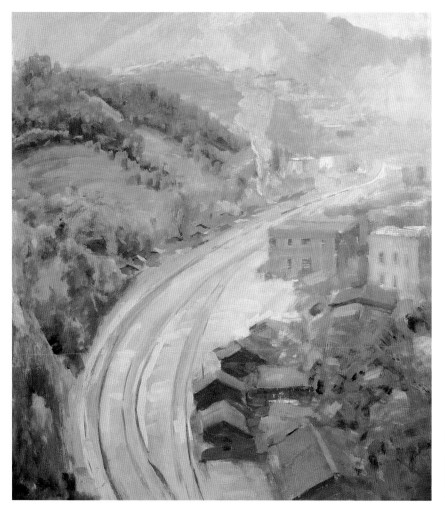

糾正後的畫面

第八章　水粉畫審美

(一) 美的概念

藝術是人類智慧的體現。藝術作品除了起教育作用、認識作用以外，藝術作品還具有欣賞作用，給人以愉悅。藝術的美是藝術諸功能的總和。

既是感性又是理性

藝術的美是通過作用於人的感覺器官而產生的。繪畫是視覺藝術，是作用於人的視覺而產生美感的。但是，藝術美並非純感性，感性認識之後就是理性思維，因此，欣賞一幅繪畫作品，除了直覺之外，了解作者，了解創作意圖，了解作品風格在繪畫史的地位等等。這些理性認識介入之後，才能構成對繪畫作品美的完整認識。

既是客觀又是主觀

藝術的美具有客觀性，同時又具有主觀性，藝術美之所以具有客觀性，是因為它的美的產生並非人憑空虛生，而必須有一個客體（藝術品）的存在，是客體喚起人的美感。藝術美的客觀性還表現在，它不以個人的意志為轉移。不是你說美就美，你說不美就不美。它的美是人類群體的共同認識。然而，藝術美又具有主觀性。例如一種顏色，這一群體覺的它美，另一群體覺得它不美；一種繪畫風格，這一群體覺得好，另一群體並不覺得好，它雖不以個人意志為轉移，卻可以依群體的意志為轉移。美並不像自然界的人讓所有的人都能感覺到它的燙，火的燙是客觀存在。美歸根結底是一種心理反應。

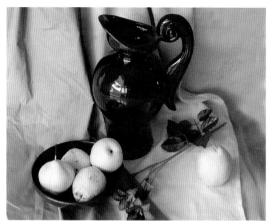

位置均衡

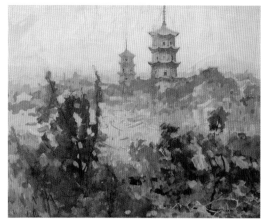

疏密均衡

（二）構圖美

對一幅水粉畫的審美，首先遇到的是這幅畫的構圖。恰當的構圖，能將所描繪的對象作恰當的安排，從而給人以美感。

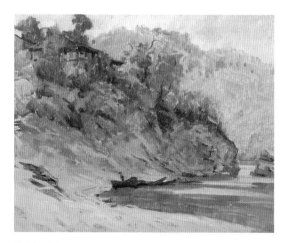

比例均衡

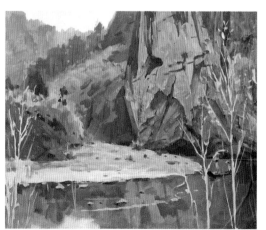

取材均衡

平穩型構圖

平穩型構圖講究均衡、和諧，使人觀後有平和、安詳的感覺。

奇險型構圖

奇險型構圖往往又打
破通常的均衡與和諧，反其
道而行之，以新的視覺取
景，增加動感，給人一種新
的視覺感受。

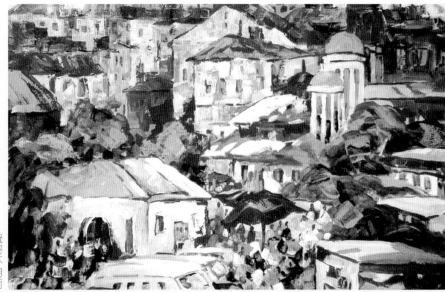

疏密不均衡

取材不均衡

位置不均衡

比例不均衡

（三）形體美

一幅水粉畫作品或攝影作品，不論它是寫實還是寫意的，它總是創造了視覺形象，而視覺形象首先是形體。形體的美感既有自然的，如山水、花卉、青春、童真等。而是再現自然美，在審美上就越被看重。

山水

童真

青春

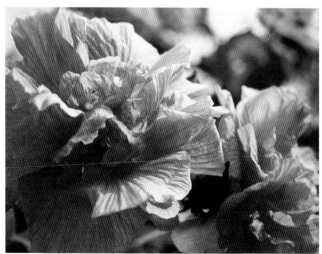
花卉

形體美又有作者改造
過的非自然的。寫意作品
通常以誇張、變形、概
括、意象來體現作者心目
中的形體美。作者創造的
意象與欣賞者產生共鳴喚
起欣賞者的美感。

變形	誇張
概括	意象

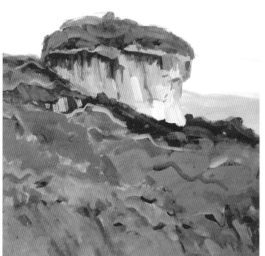

調 和

含 蓄

對 比

（四）色彩美

水粉畫是通過色彩來表現的，色彩給人的美感在水粉畫中佔據十分重要的位置。對於寫實性水粉畫，正確表現自然色彩關係，是評價作品色彩美的主要依據。然而，色彩本身的在視覺上具有巨大的感動力，這是因為色彩具有裝飾性和情緒性。

對比、調和，單純、繁複、含蓄、外張體現色彩裝飾美的對立統一關係。

繁 複

裝飾性

　　色彩的裝飾性是色彩在互相搭配中因種類、位置、比例等因素的作用形成的。因而，通常單一色彩無從判斷其是否具有裝飾性，只有幾種（一般為二種以上）色彩互相搭配，才能構成裝飾美。

情緒性

　　色彩的情緒性是色彩喚起人們的心理感覺形成的。色彩的裝飾性、情緒性，使色彩在自然色彩規律的基礎上更增添無限的美感，同時也使水粉畫跨越自然色彩規律限制，創造更加燦爛的視覺美。

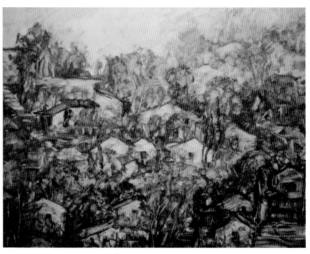

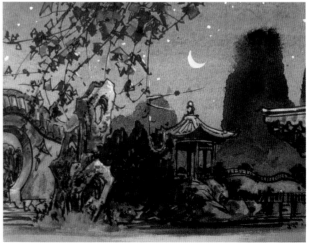

流暢

斑斕

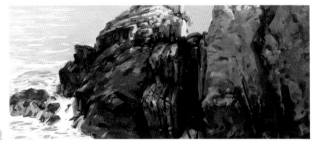

凝重

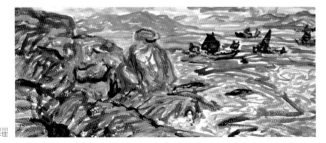

活躍

(五) 肌理美

　　水粉畫中肌理美也是不可忽視的。紙、筆、色經過不同的互相作用可形成水粉畫豐富的肌理效果。

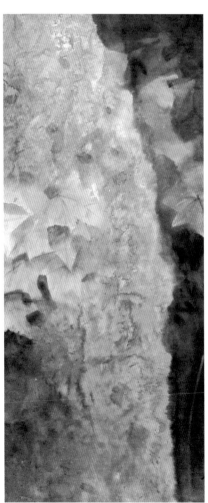

活躍

（六）風格美

　　如書法的字體一樣，水粉畫也有畫體，畫體就是風格。不同風格的作品，各自具
有美感。新的風格的不斷開拓，使新的美感不斷產生。

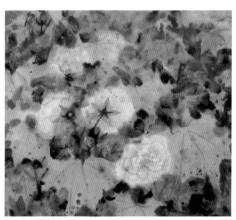
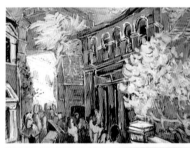
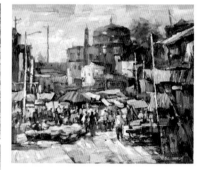
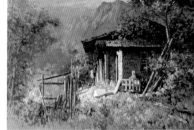
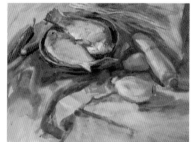
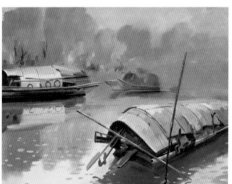
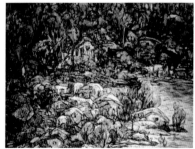

不同風格的作品

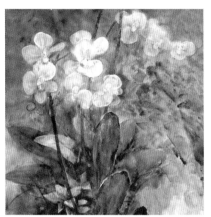
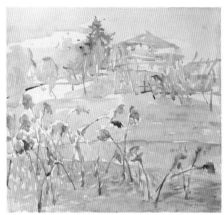

（七）意境美

　　作者總是將個人思想感情（意念、喜好）寄託在作品中，個人思想感情如與藝術形象結合能使畫面產生引人遐想的意境美。意境美使繪畫成為無聲的詩。意境美雖然也可因色彩的情緒性產生，但色彩因素只是構成意境美的因素之一。

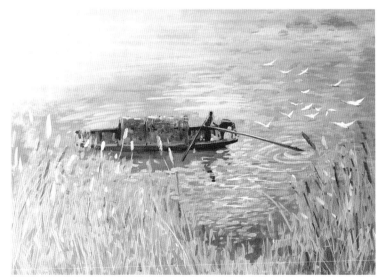

第九章 水粉畫的實用性

在概述中，筆者提到水粉畫作為一種畫種，與水彩畫、油畫一樣，具有獨立的繪畫品格。一幅成功的水粉畫，不論是風景，靜物、人物，都是一幅具有獨立欣賞價值的繪畫作品。

但水粉畫的優勢之一。還在於它其有廣泛的實用性。水粉畫不僅可以用於大部份工程性美術的前期基礎訓練和案頭設計，而且其工程美術的終端作品有許多本身就是水粉畫。

水粉畫在大陸教學中，是作為彩畫教學的首選工具，大部份高校的入學考試，彩畫的首選工具也是水粉畫。

水粉畫的實用性常見的有以下幾種，舞臺美術、電影電視、建築設計、室內外廣告海報、裝潢圖案等。

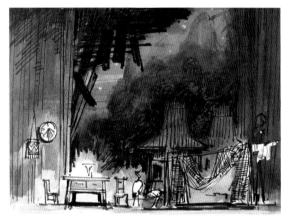

（一）舞臺美術

　　舞臺美術，水粉畫是繪製布景設計、服裝設計、燈光設計、道具設計的最常用的工具。舞臺布景作品大多也是水粉畫，它具有不反光的特性，正好適合舞臺多光源的狀況，無法用油畫代替；它可以畫在任何質感的材料上，（布、木板、牆等）這也無法用水彩畫代替。

舞臺布景設計草圖（鋼筆和水粉筆結合）

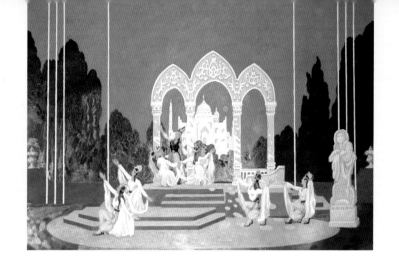

戲曲舞臺美術設計

作 者：熊長羚

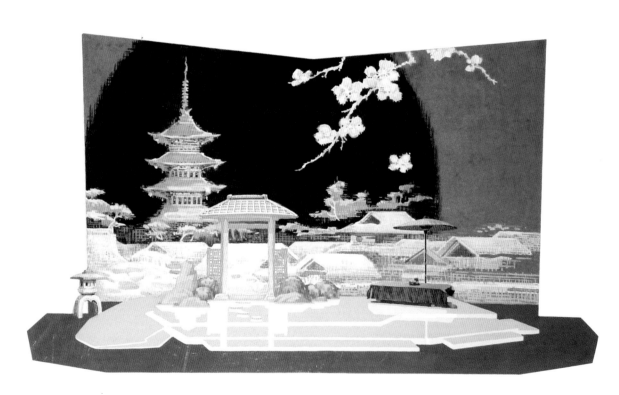

水粉畫用於人物造形設計，如部份京劇臉譜初始是演員用水粉畫設計的，經導演同意，定型後再正式化妝。

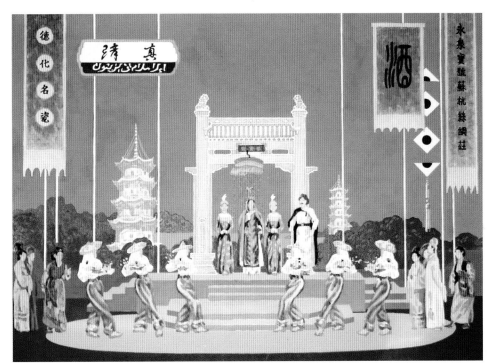

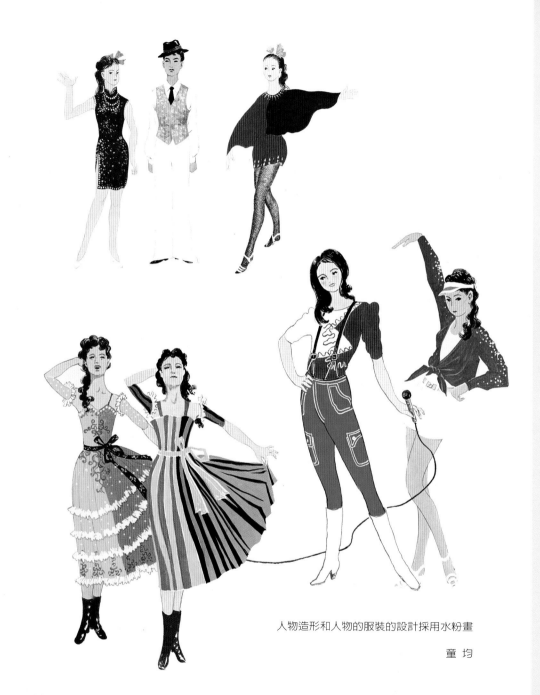

人物造形和人物的設計採用水粉畫

童 均

（二）電視 電影 戲曲

　　水粉畫用於電影電視的場景設計和製作，其優點和作用與舞臺背景相類似。水粉畫用於電影與電視劇－場景設計和繪製（如右圖）。水粉畫用於繪製戲曲電影的舞台背景（如下圖）。

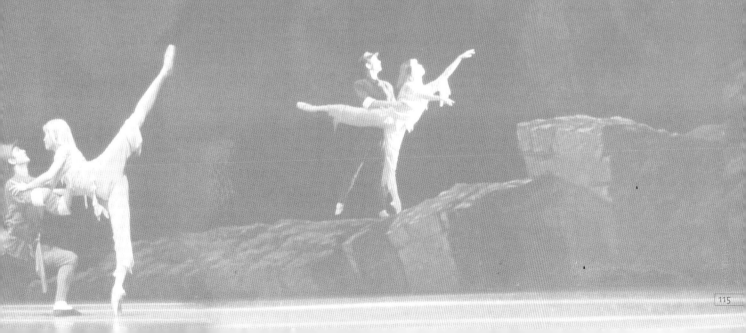

（三）建築設計

　　水粉畫還被廣泛用於建築工程設計，這是因為它具有使用方便，並且能做細緻精確的細節描繪、修改容易的特點。

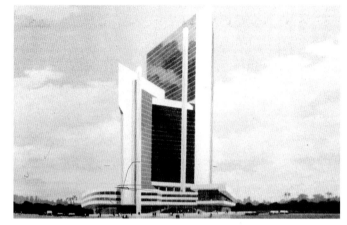

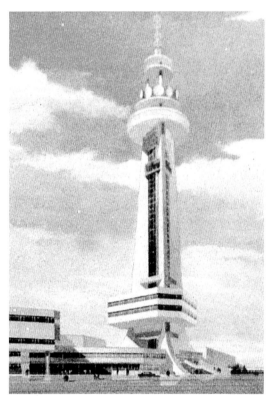

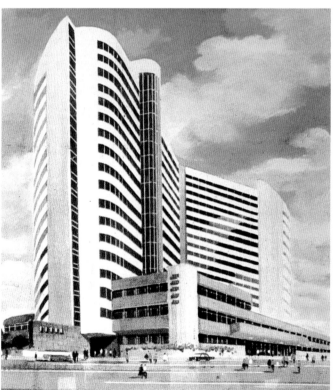

（李澤勛圖）

（四）戶內外廣告海報

水粉畫也因為它使用方便，被廣泛用於戶內外廣告海報，充分發揮它方便、經濟、快捷、使用大面積繪製的特點。

（五）裝潢、圖案設計

水粉畫因色彩鮮豔柔和的特點被廣泛用於裝潢和圖案設計、終端製作。

作者：童均　　　　作者：何作歲

水粉畫作品欣賞

目 錄

袁 敞 畢業於上海戲劇學院

1959年任教於福建藝術學院,為舞臺美術專業彩畫教師。對水粉畫有較深造詣,培養了眾多學生。對福建省水粉畫的發展起到重大作用。

公園的早晨 (45×25cm)
袁 敞 1959年 (早期印刷品翻拍)

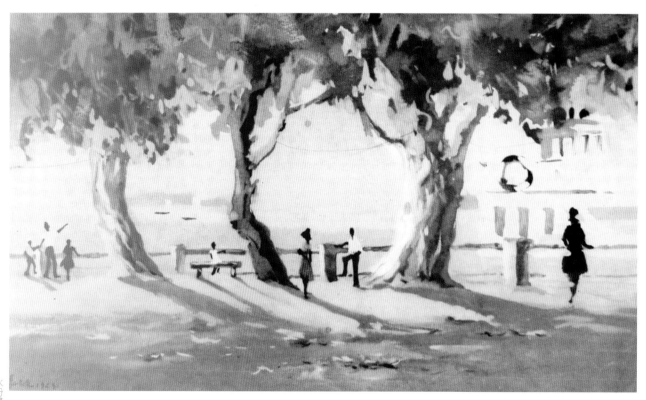

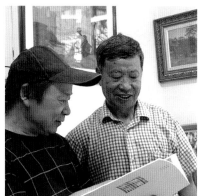

鄭起妙

1934年生　福建永安人

　　中國美術家協會會員、中國
水彩畫家學會理事、福建省水彩
畫會副會長。著名水粉畫家。作
品多次參加全國大展和在國外展
出。作品以風景畫為主，善對描
畫對象作高度藝術概括，創造獨
具魅力的意境，是寫意水粉畫的
典型代表。

薰風　（50×60cm）
鄭起妙　1995年

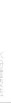

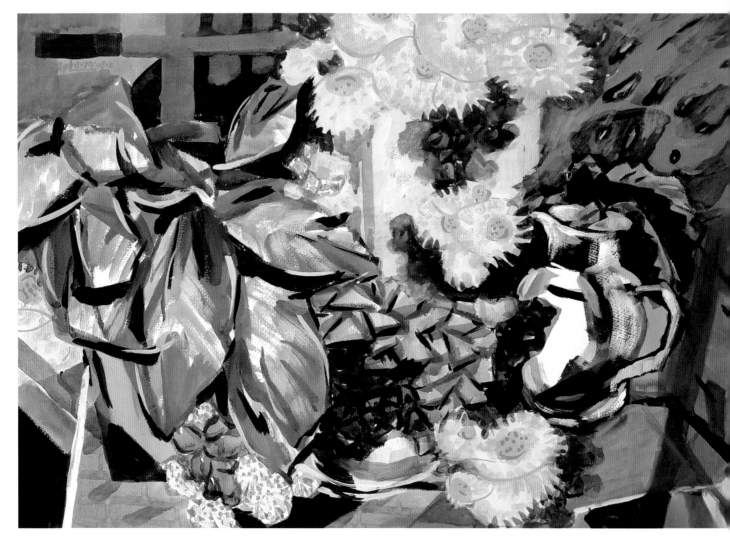

餘　韻（50×60cm）　鄭起妙　2004年

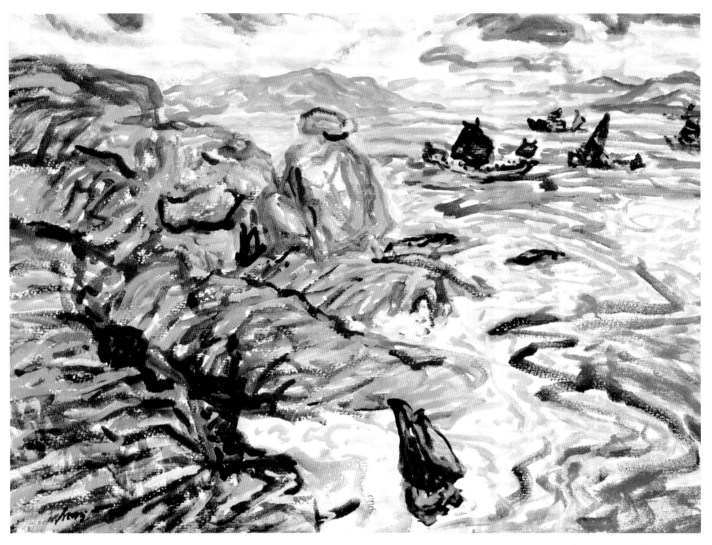

鬧　海　（50×60cm）　鄭起妙　1995年

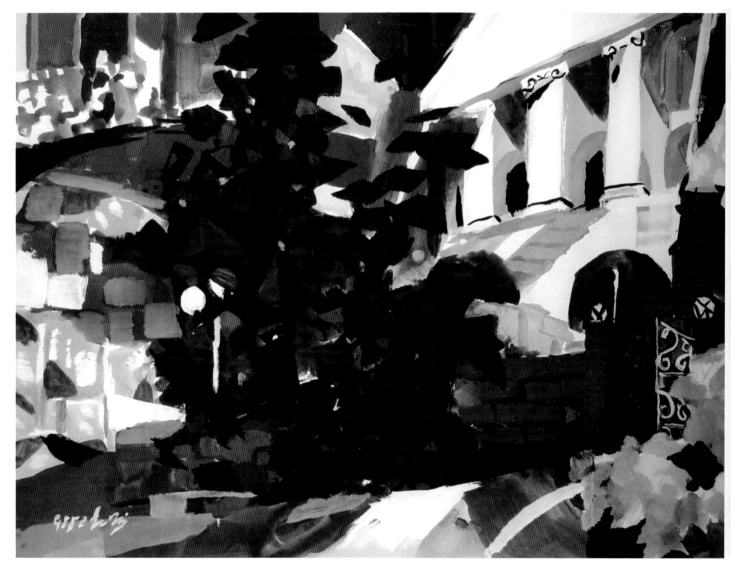

璀　瑩　（50×60cm）　鄭起妙　1991年

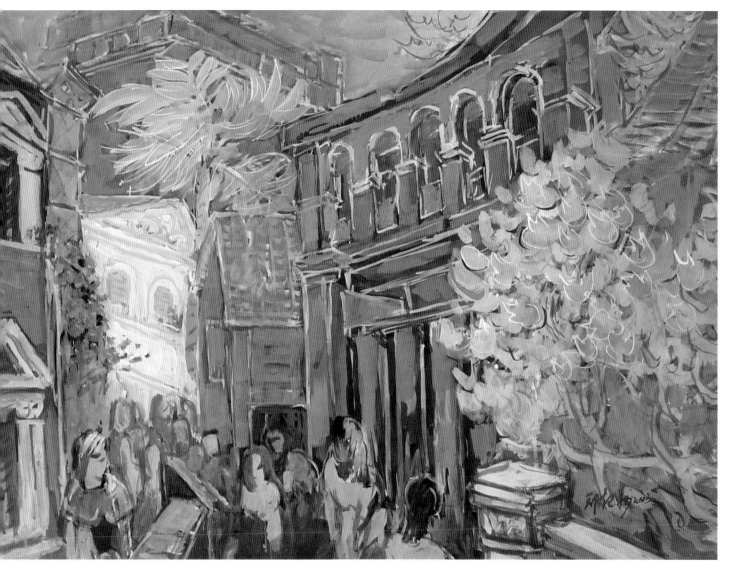

生 機 （50×60cm） 鄭起妙 1995年

水粉畫技法

125

王少昌

1953年出生　福建泉州人

　　中國美術家協會會員。著名水粉畫家，作品多次參加全國大展。作品以風景畫為主，善於對描繪對象作高度概括，運筆灑脫，不求細節真實，色彩和筆意的生動，格調清新。富有張力。

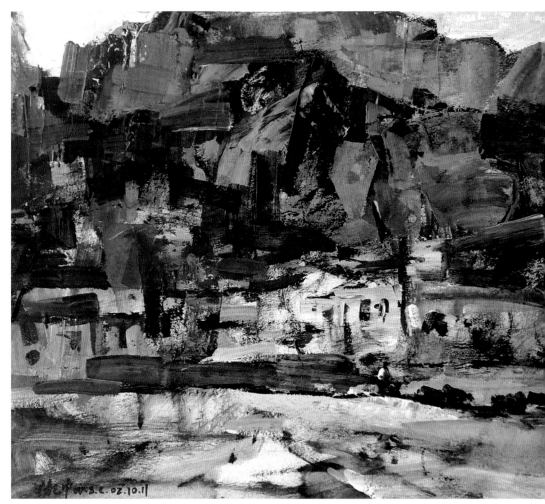

沉睡的山莊　（37×49cm）　王少昌　2002年

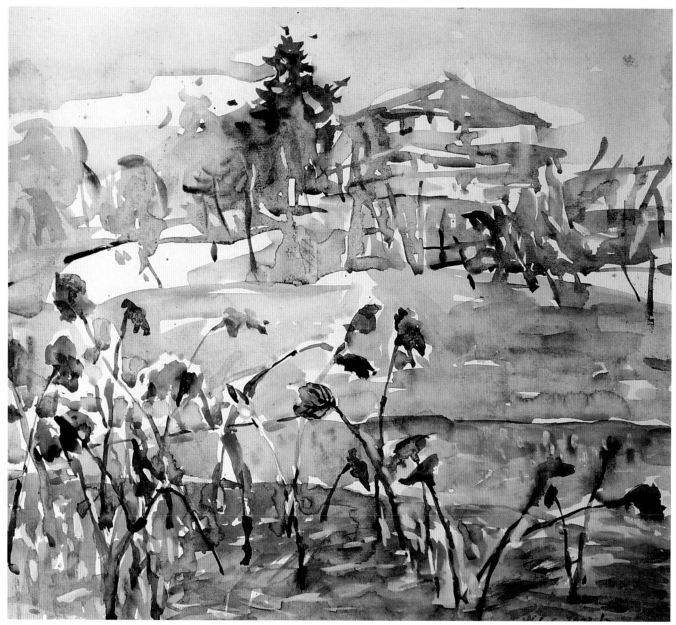

河畔即景 （54×48cm） 王少昌 2003年

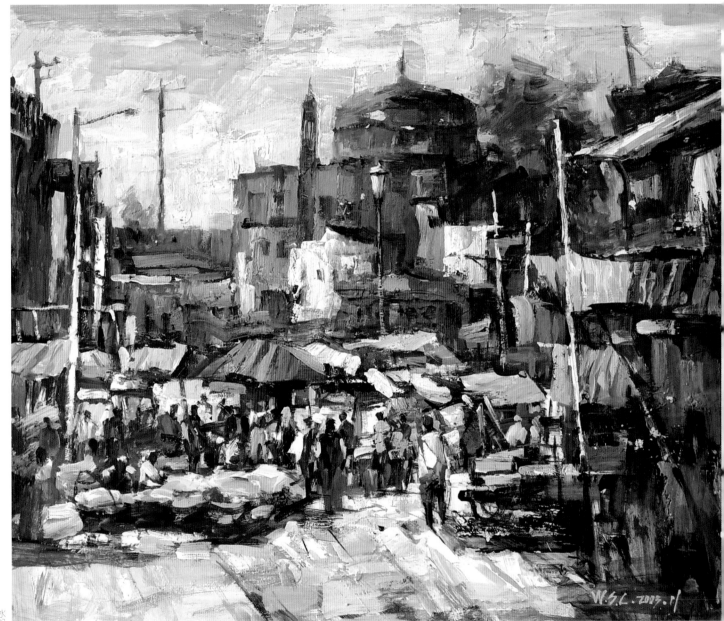

鬧市一角 （37×49cm） 王少昌 2003年

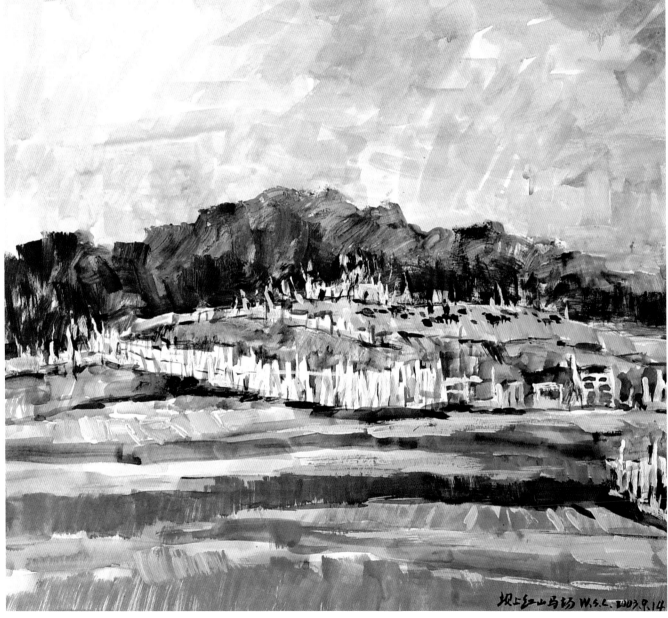

坝上红山马场 W.S.C. 2003.9.14

紅山馬場 （54×48cm） 王少昌 2003年

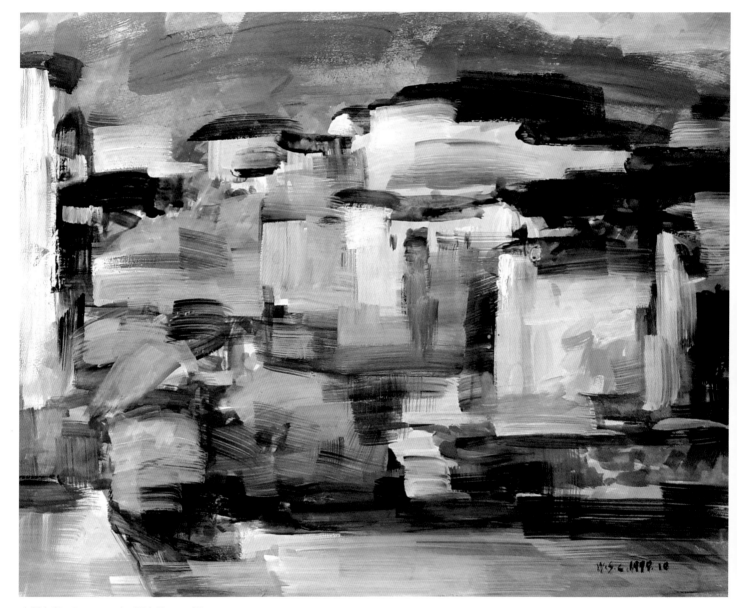

小河人家 （37×49cm） 王少昌 1999年

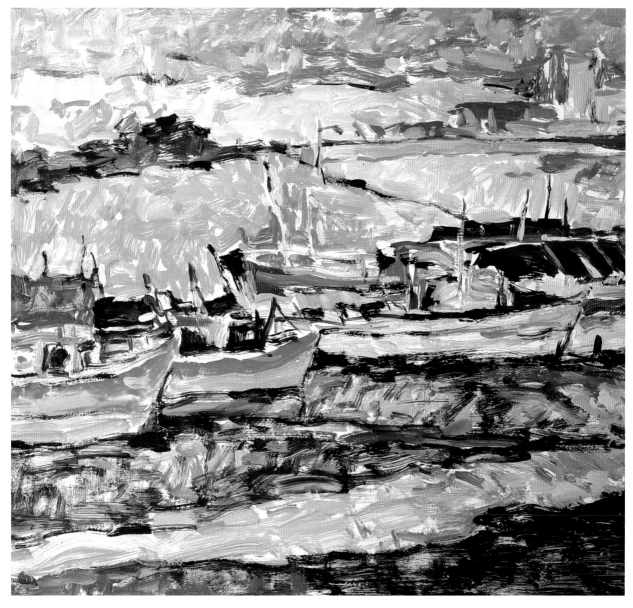

漁 港 （37×49cm） 王少昌 2002年

熊長羚

1964年畢業於福建藝術學院

　　現為中國舞臺美術學
會會員，一級舞臺美術設計
師。作品多次參加全國性展
出，或優秀創作獎；部分作
品在國外展出。擅長水粉
畫，作品風格穩健，裝飾性
強。

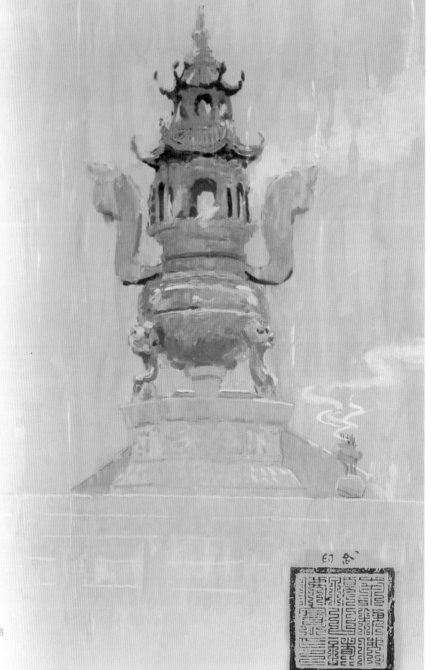

佛寺前的香爐　熊長羚

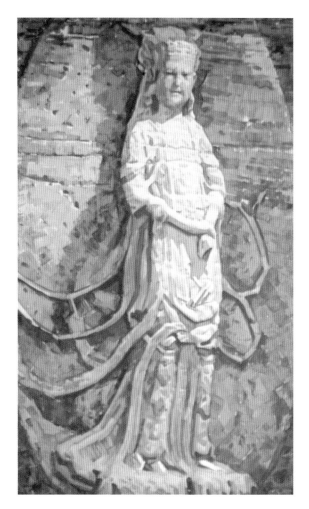

佛　像　（43×58cm）　熊長羚

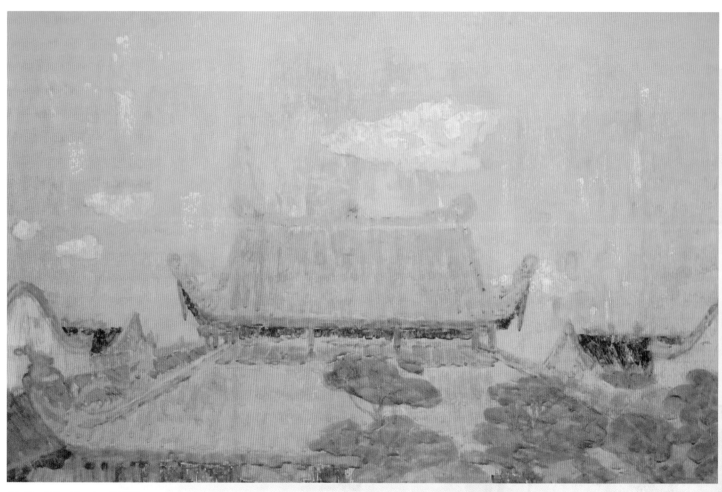

寺 廟 （43×58cm） 熊長羚

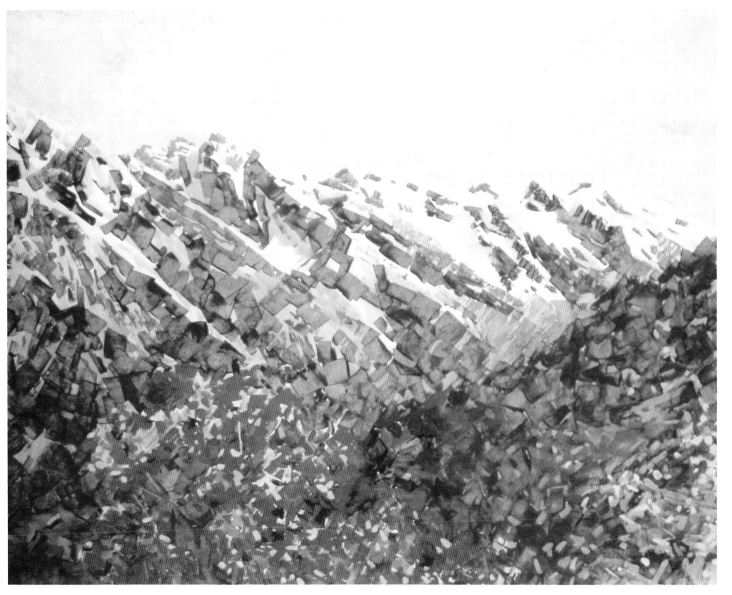

雪　山　（43×58cm）　熊長羚

鄭開輝

1953生 福建南安人

　　中國戲劇家協會會員、中國舞臺美術學會會員、福建省美術家協會會員。水粉畫家，作品多次參加全國美展，舞臺美術作品多次獲省級獎。水粉畫作品多用乾畫法，善用擦、刮筆觸，風景畫中色彩氣氛與肌理效果有機結合，富有特殊韻味。

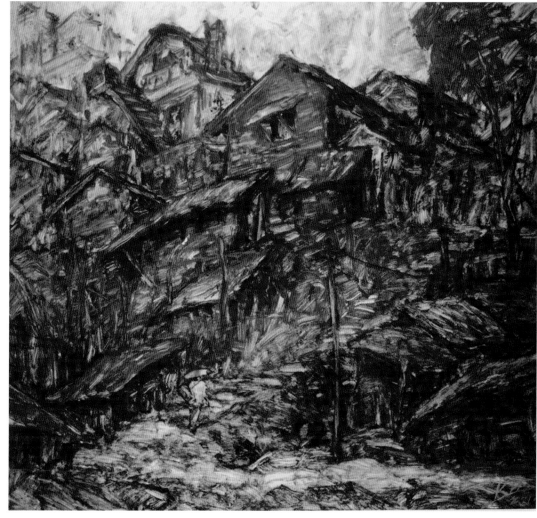

山坡上的木屋 （39×48cm） 鄭開輝 2002年

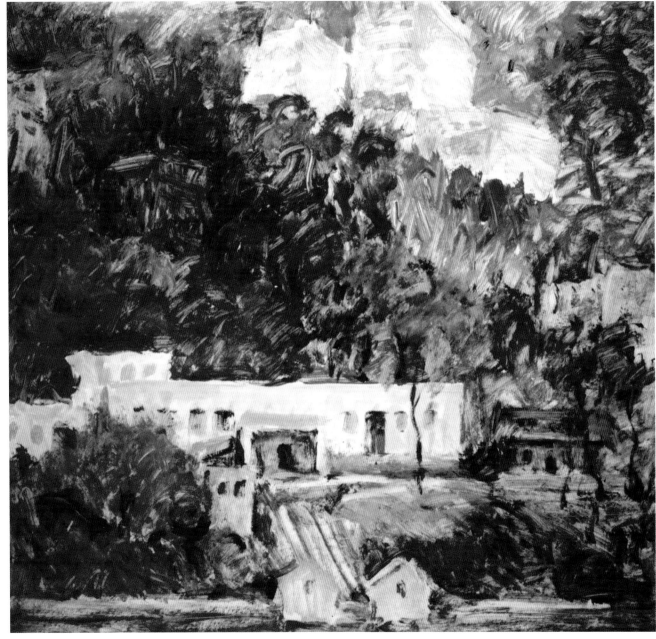

舊地新樓　（54×48cm）　鄭開輝　2003年

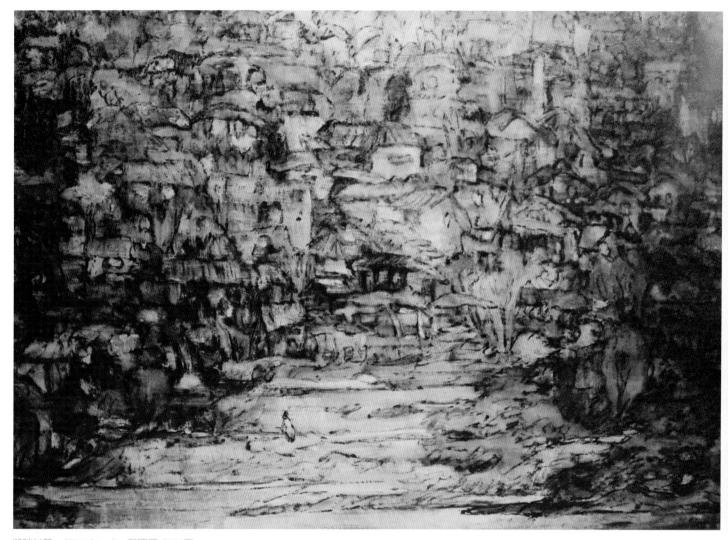

河畔村落 （70×54cm） 鄭開輝 2001年

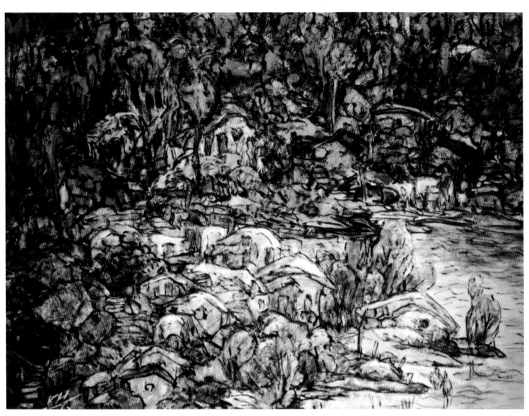

山坡上的村落 （39×48cm） 鄭開輝 2001年

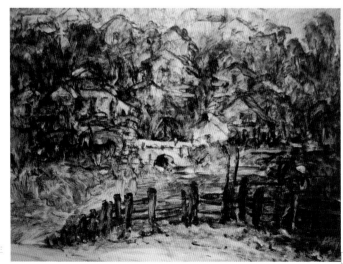

木柵欄 （39×48cm） 鄭開輝 2001年

童 均 1943生 福建客家人

　　福建藝術學園畢業。在繪畫方面擅長水粉畫、水彩畫、油畫等畫種。國家一級舞臺美術設計師、中國建築學會室內設計會會員。從事舞美設計之外，對環境藝術設計及工程管理也有較深造詣。其藝術觀上主張多元反對形式單一排它。作品風格寫實嚴謹。

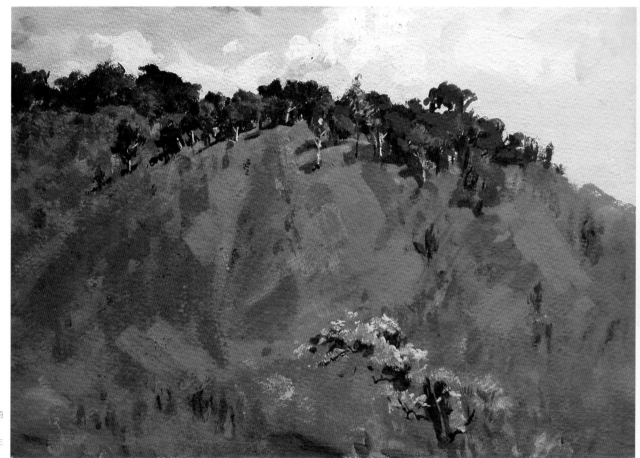

綠色的山頭
（19×26cm）
童 均 1963年

山氣氤氳 （19×26cm） 董 均 1963年

夏　（21×15cm）　董 均　1968年

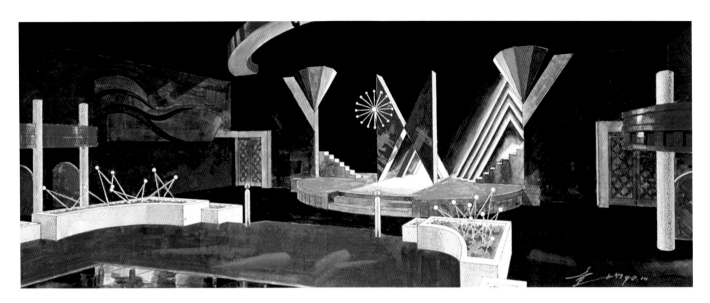

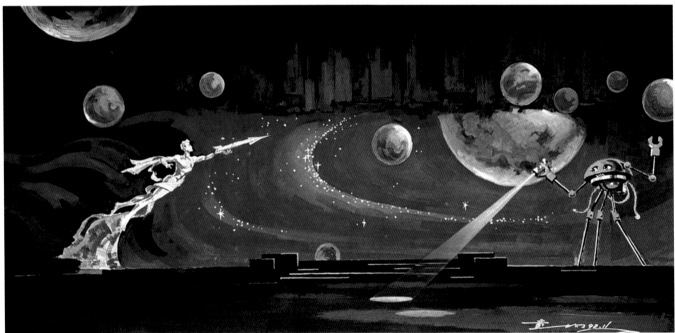

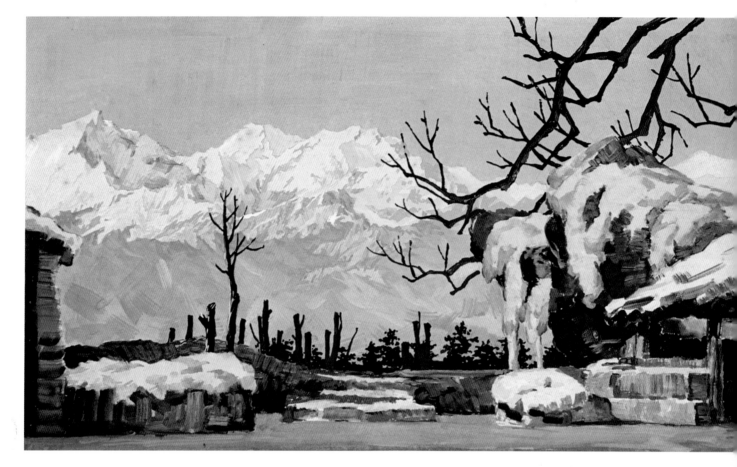

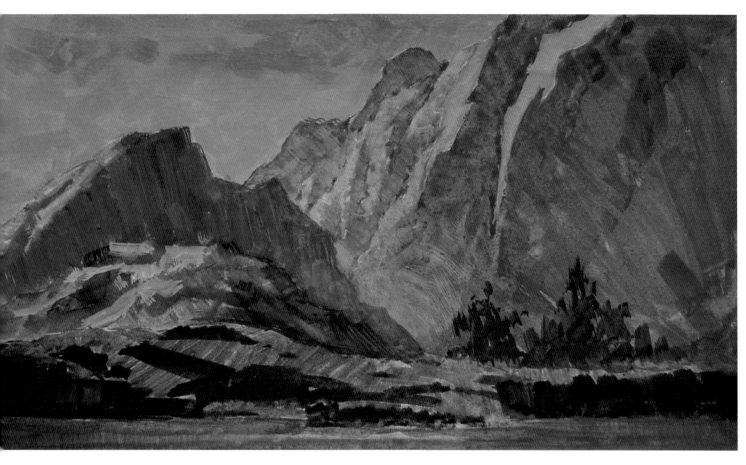

舞臺美術設計圖五幅　電　均

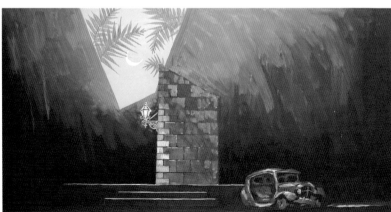

鍾 京

本書作者（簡歷見前）

作品以風景畫為主，善於對描畫對象作深入的細節刻畫，並以光和色彩創造氣氛，情境交融，令人有身臨大自然的愉悅。

雪 （55×75cm）鍾 京 2004年

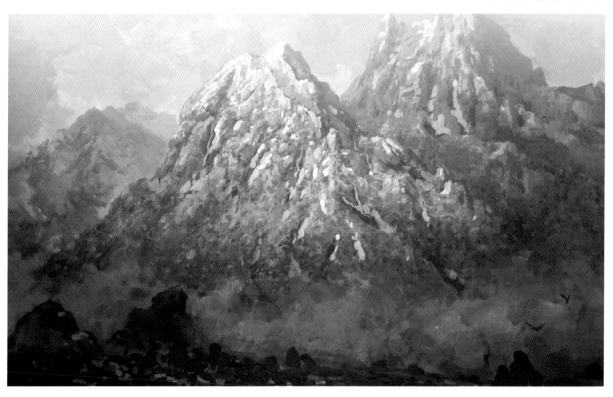

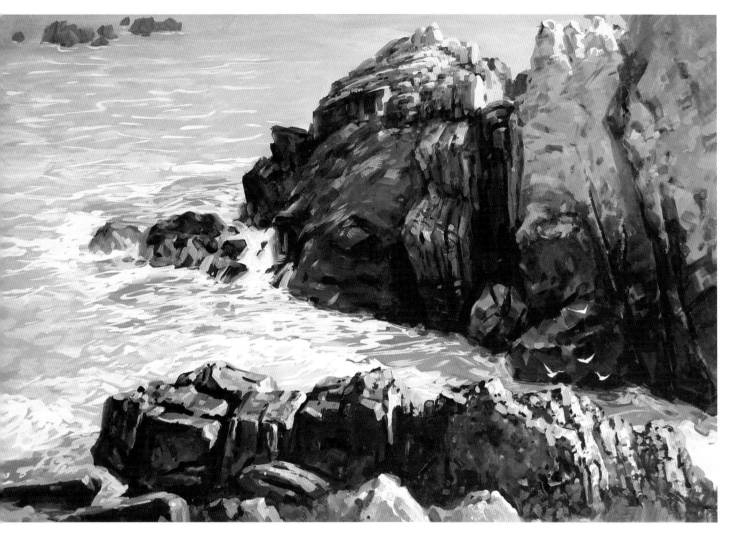

風和日麗 （43×58cm） 鍾 京 2004年
心境像大海一樣寬廣無限，又像岩石一
樣堅定不移，生活撒滿燦爛的陽光。

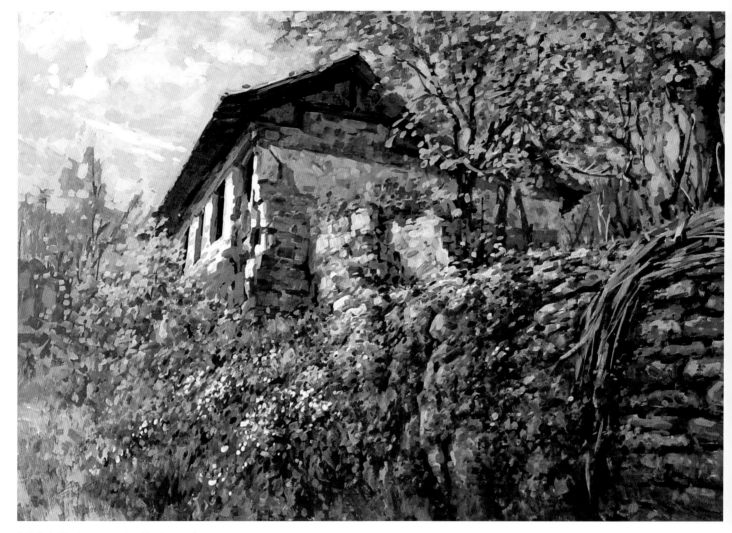

廢棄的小屋 （43×58cm） 鍾 京 2004年
心境像大海一樣寬廣無限，又像岩石一樣堅定不移，生活撒滿燦爛的陽光。

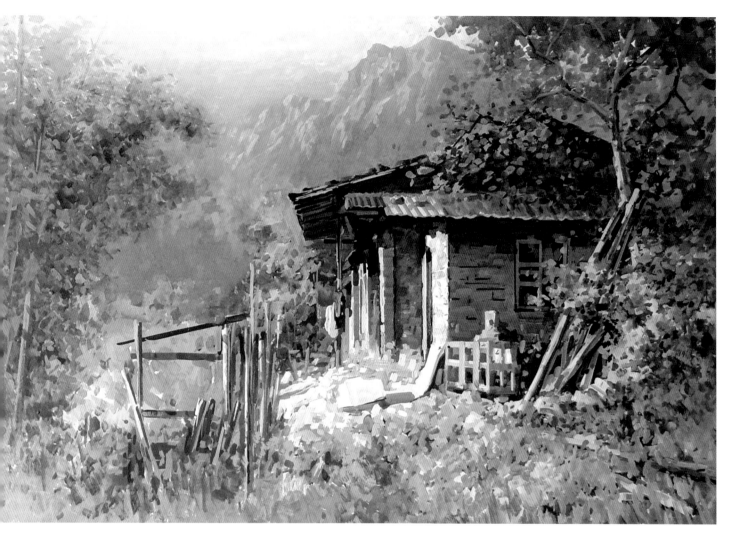

晨 光 （55×78cm） 鍾 京 2004年
早晨起來，看見斑駁樹蔭下的一孤房，沐浴在晨光之中，那浪漫的情調特別動人心弦。和諧
的色彩，幽幽的房子和幾件衣透露出山野居民的平靜生活。大自然就是這樣到處不在地給我
們感動，作者運用水粉畫技法，把這浪漫山野之家的氣氛像詩一樣表現在我們的眼睛。

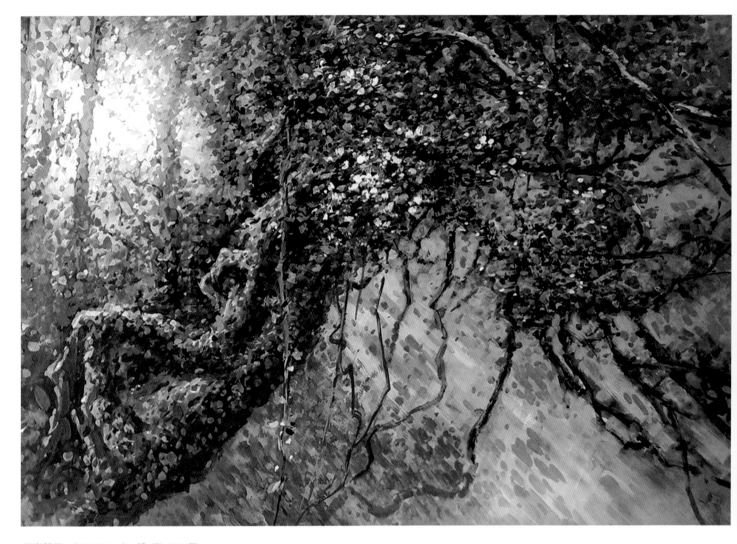

老樹新花 （55×78cm） 鍾 京 2004年

無論是近，無論是遠，都值得回味。只要擺脫羈絆，我就能長風破浪。

山 花 （50×50cm） 鍾 泉 2001年

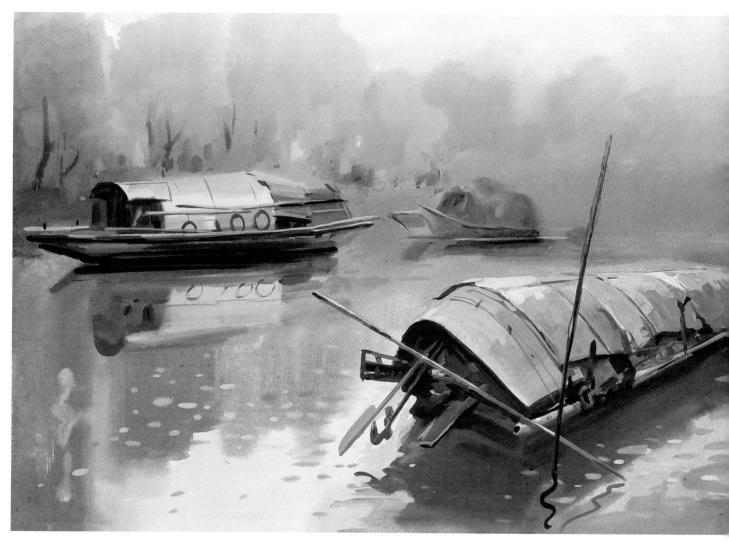

春雨綿綿 （40×55cm）　鍾 京 2004年

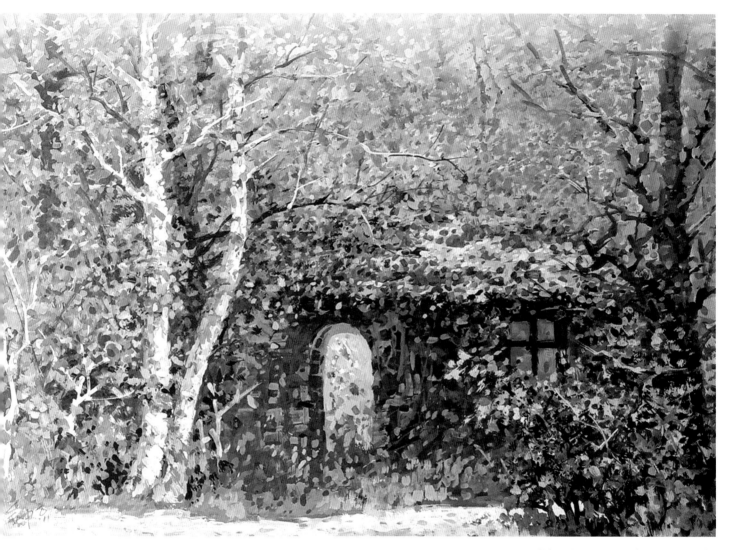

秋色斑斑 （55×78cm） 鍾 京 2004年

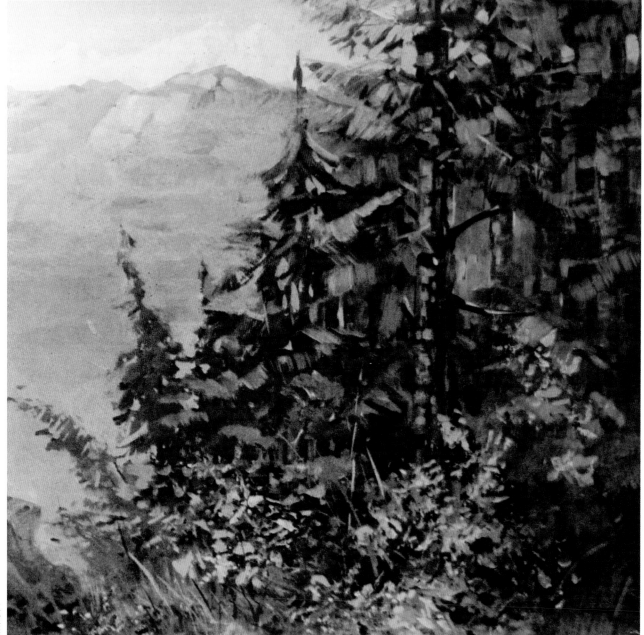

夕　陽　（40×55cm）　鍾京 1972年

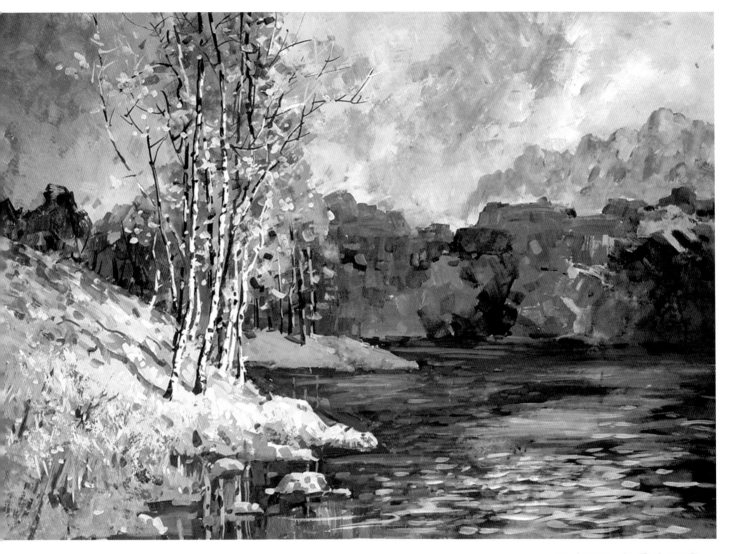

秋 （43×58cm） 鍾 京 2004年
秋天是平靜而又熾熱的

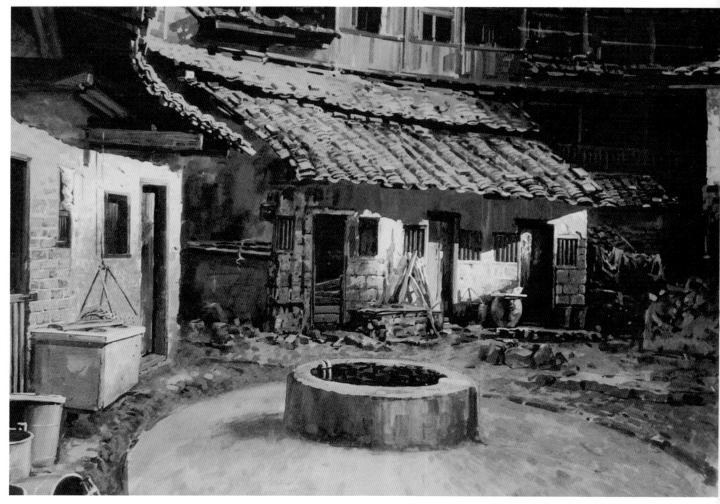

土樓內屋 （48×62cm） 鍾 京 2004年

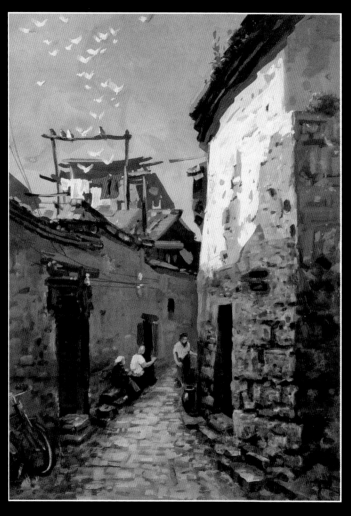

老 巷 （25×40cm） 鍾 京 1986年

鄭開初

本書作者（簡歷見前）

　　作品以靜物、花卉為主，善在宣紙上作畫，以特殊視角將自然美和個人感受和諧結合，創造獨到的審美效果。

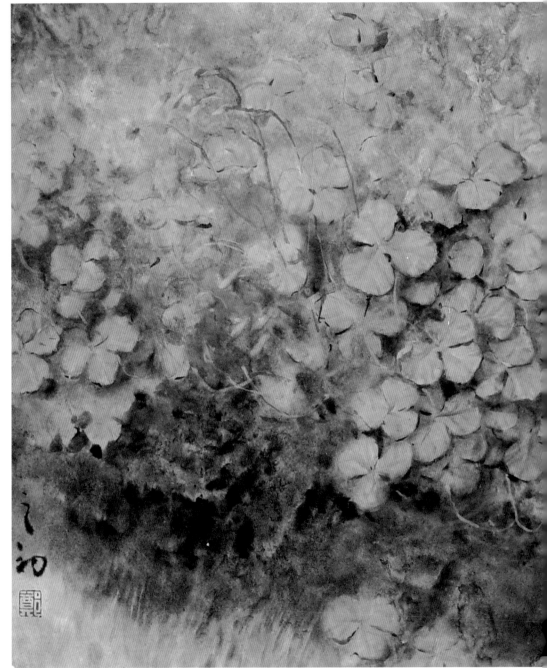

小 草 （67×67cm宣紙）
鄭開初 1999年

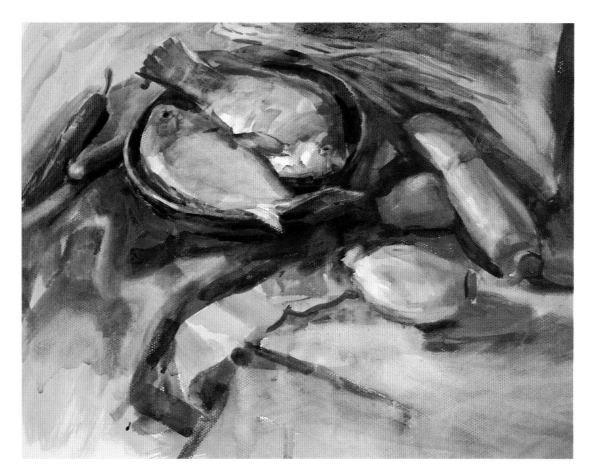

靜物 （54×39cm） 鄭開初 2004年

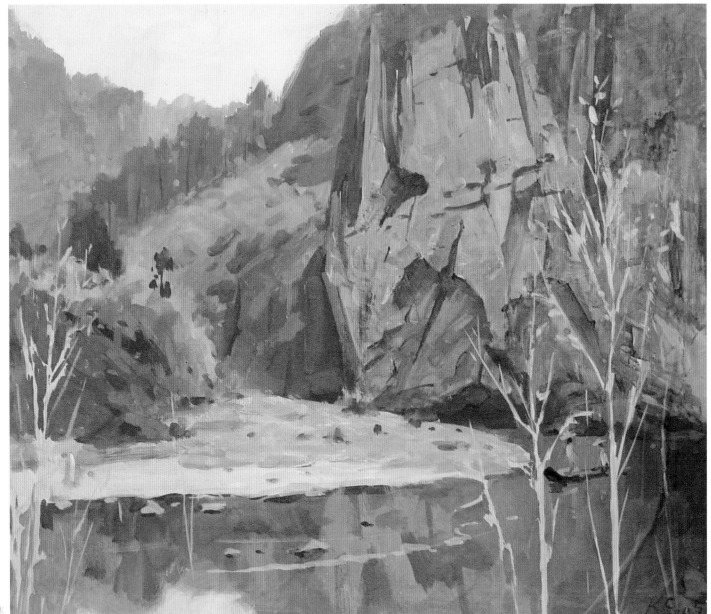

武夷四曲 （40×50cm） 鄭開初 1979年

秋韻 （67×67cm宣紙） 鄭開初 2000年
這不是生命的飄落，而是生命在燃燒；不然，春天到來的時候，自傳有盎然的生機。

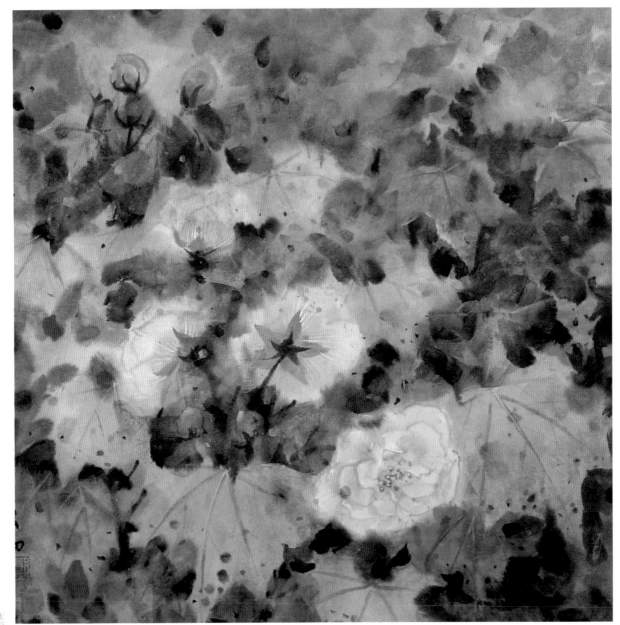

芙 蓉 （67×67cm宣紙） 鄭開初 1999年
美麗並沒有過錯，何必羞羞答答，難道這是不公平？請不必為此而苦惱。

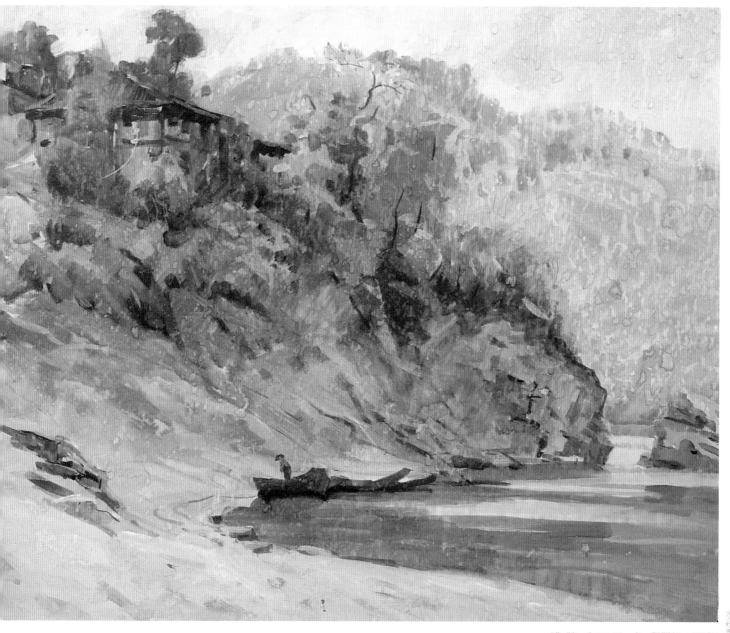

溪　畔　（40×50cm）　鄭開初　1978年

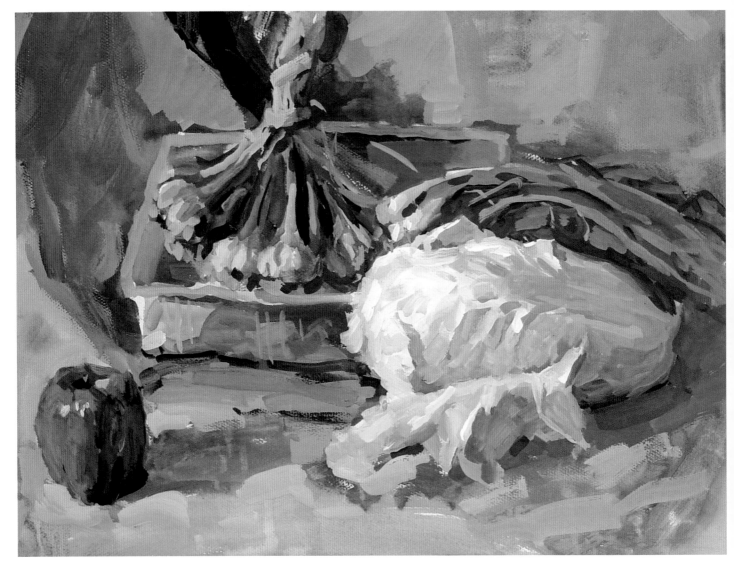

静　物　（32×44cm）　鄭開初　2004年

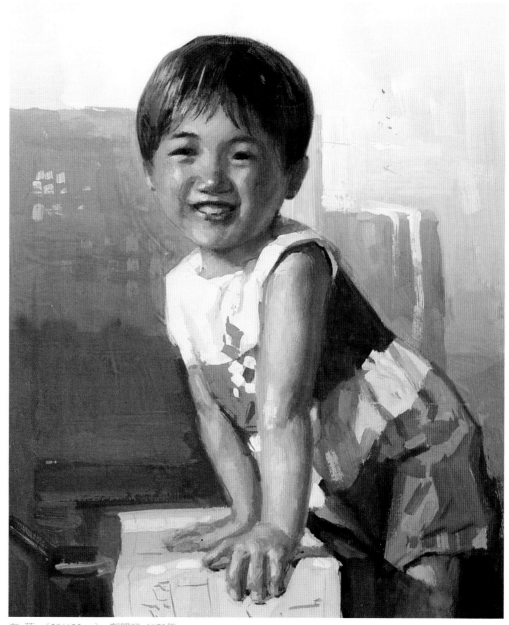

女 孩 （38×25cm） 鄭開初 1972年

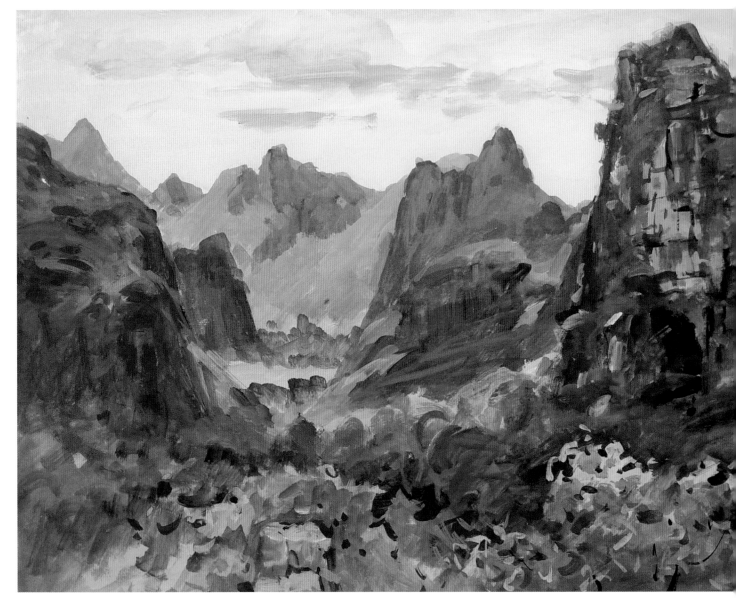

風景小品 （40×50cm） 鄭開初 1963年

風景小品 （40x50cm） 鄭開初 1963年

水杉苗 （67x80cm宣紙） 鄭開初 2000年

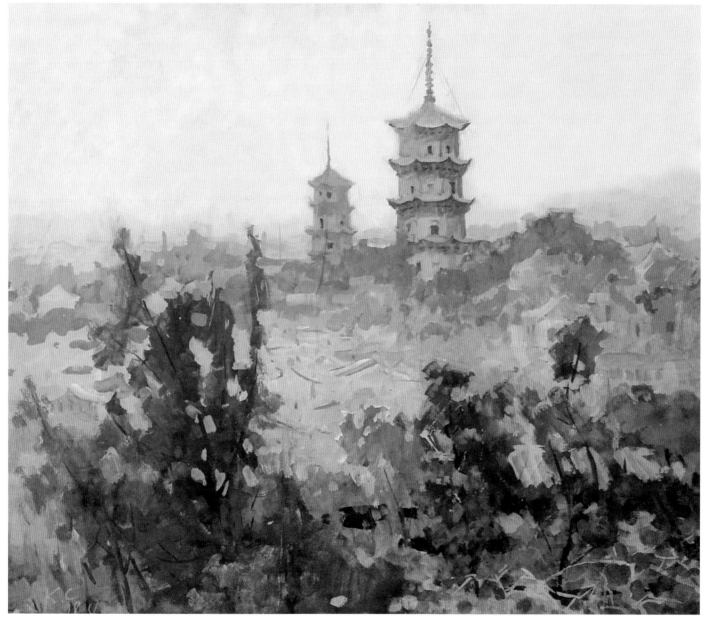

泉州小景 （40x50cm） 鄭開初 1978年

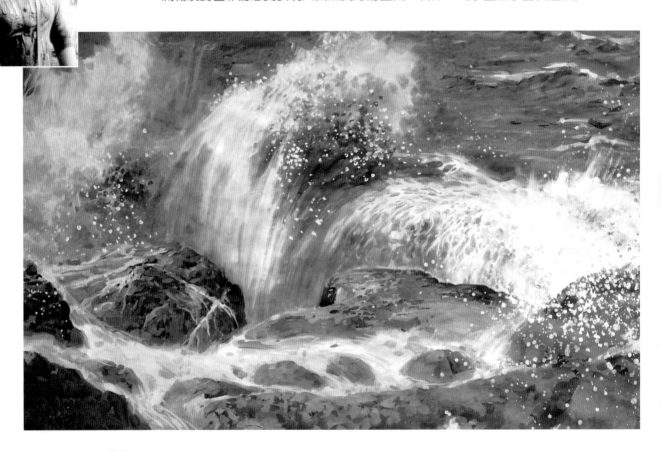

鍾 海 1969年生 閩西客家人

　　作品以水墨畫、水粉畫為主，從小喜愛山水、風景畫。作畫以水份的流暢及對色彩的感受表現大自然美好的畫面。著作：《水墨山水畫快速法》

海（109×78cm）鍾 海　2004年

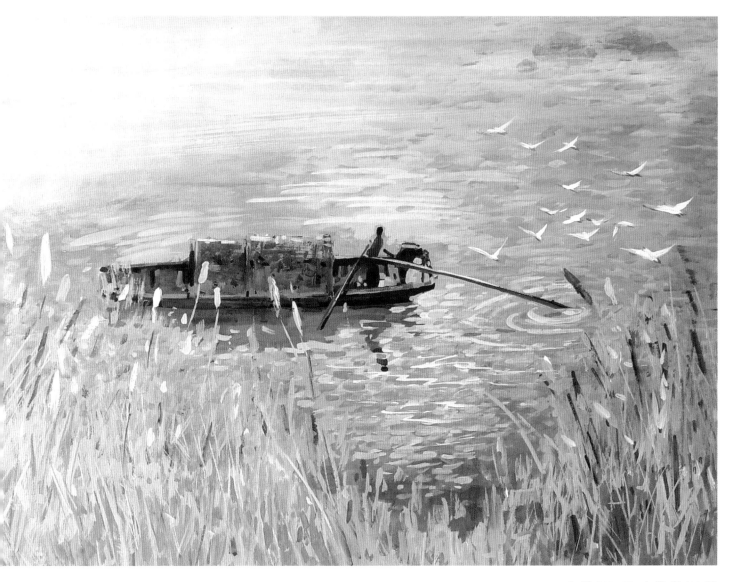

小 船（55×78cm）鍾 海 2004年

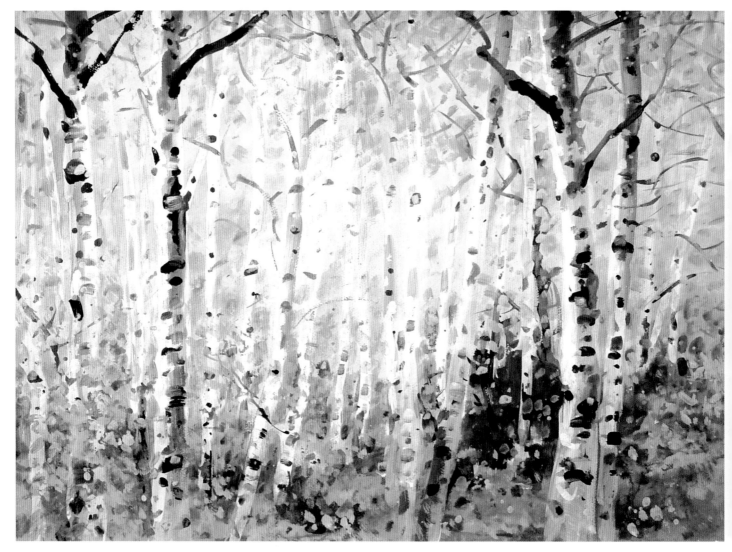

秋 艷 （54×39cm） 鍾 海 2004年

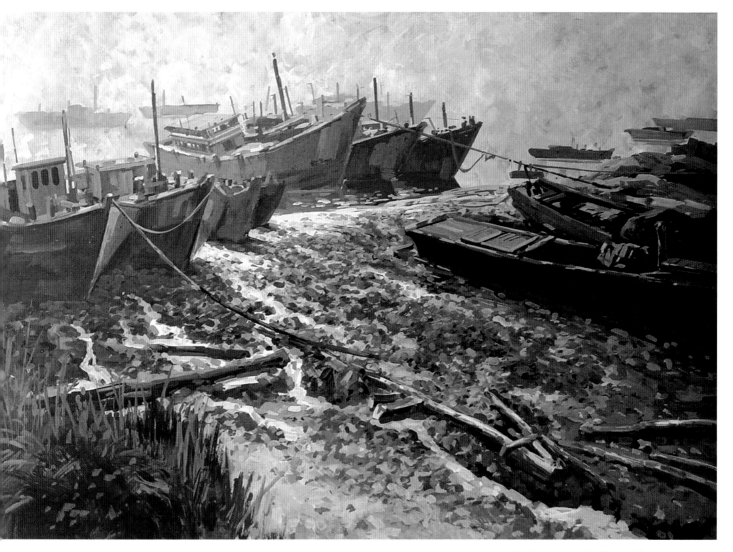

潮 落（55×78cm）鍾 海　鍾 泉 2004年

蔡向躍

1958年生　福建尤溪人

　　南平市民盟文藝支部
副主委。福建省戲劇家協會
會員、舞美學會會員。擅長
水粉畫、水彩畫。作品曾多
次在國內外展出。善即興寫
真，對描繪的景物作藝術處
理，筆法生動，用色奇特，
趣味中見真情。

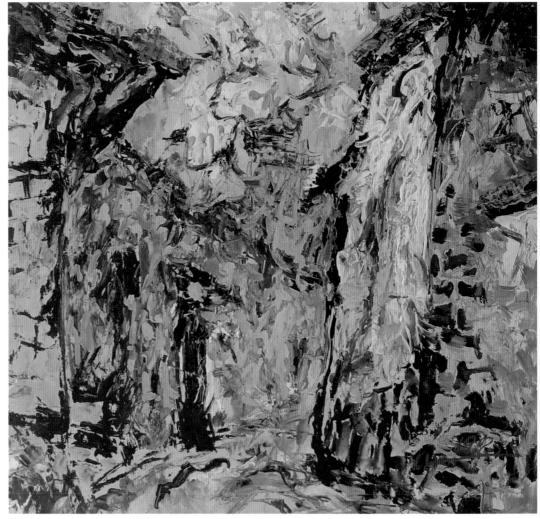

小 巷（39×41cm）　蔡向躍　1985年

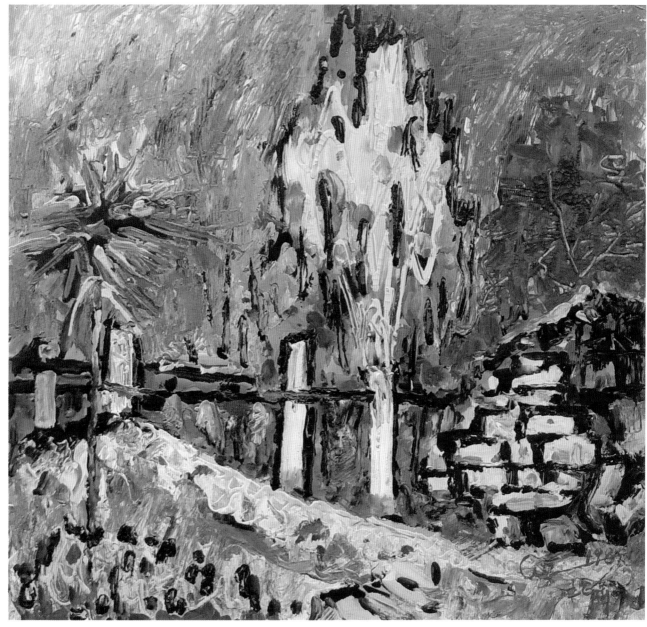

坡 邊 （40×42cm） 蔡向躍 1985年

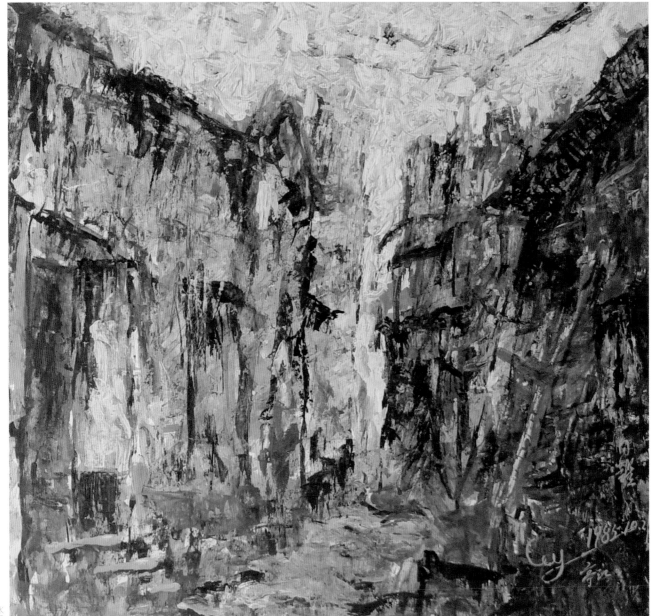

民 居 （39×42cm） 蔡向躍 1985年

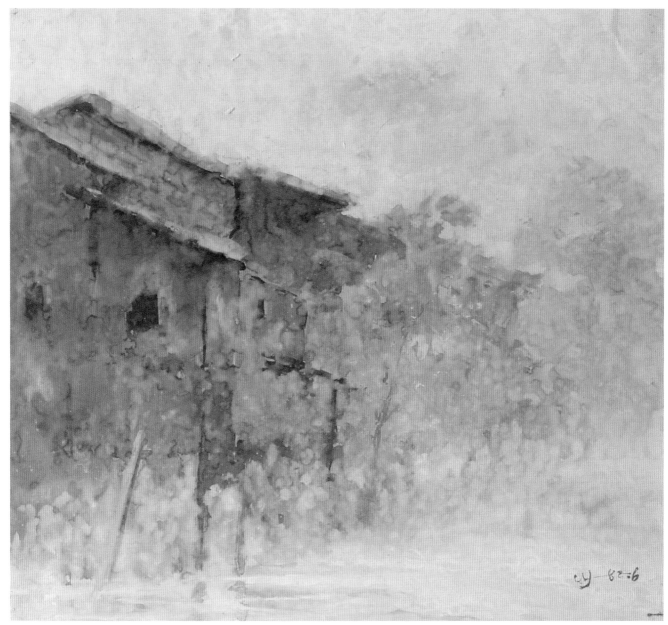

晨 霧 （43×47cm） 蔡向躍 1982年

童 川

1973年生　閩西客家人

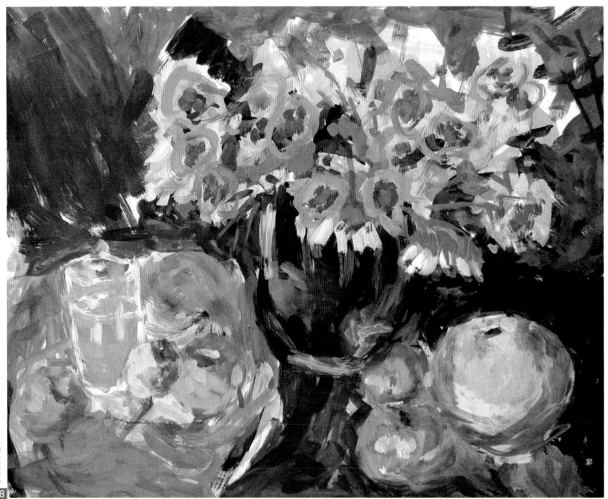

水粉畫技法

178

童 欣

1970年生 閩西客家人

静物練習 （48×39cm） 童 欣 2004年

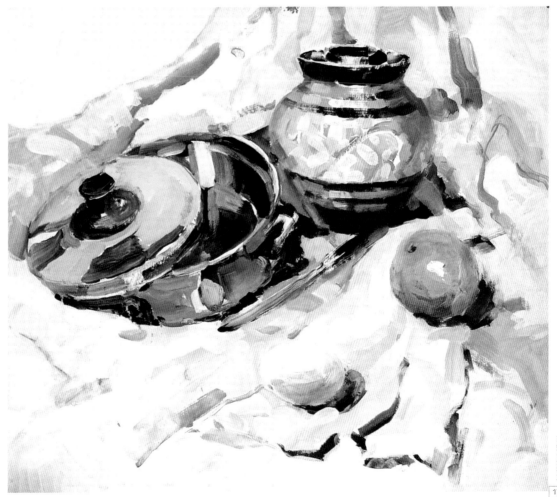

水粉畫技法

出版者	新形象出版事業有限公司
負責人	陳偉賢
地址	台北縣中和市235中和路322號8樓之1
電話	(02)2927-8446　(02)2920-7133
傳真	(02)2922-9041
編著者	鄭開初、鍾 京、鍾 海
總策劃	陳偉賢
電腦美編	黃筱晴
製版所	興旺彩色印刷製版有限公司
印刷所	利林印刷股份有限公司
總代理	北星圖書事業股份有限公司
地址	台北縣永和市234中正路462號5樓
門市	北星圖書事業股份有限公司
地址	台北縣永和市234中正路498號
電話	(02)2922-9000
傳真	(02)2922-9041
網址	www.nsbooks.com.tw
郵撥帳號	0544500-7北星圖書帳戶
本版發行	2005 年 3 月　第一版第一刷
定價	NT$480元整

國家圖書館出版品預行編目資料

水粉畫技法/鄭開初、鍾京、鍾海編著.-- 第一版
.--台北縣中和市：新形象，2005〔民94〕
　面： 公分.

　ISBN 957-2035-68-1(平裝)

　1. 水粉畫-技法
948.9　　　　　　　　　　94002289